The Self-contained Course of Nature Photography

自然老師沒教的事 4

課堂沒教的
生態攝影

The Self-contained Course of Nature Photography

施信鋒 著

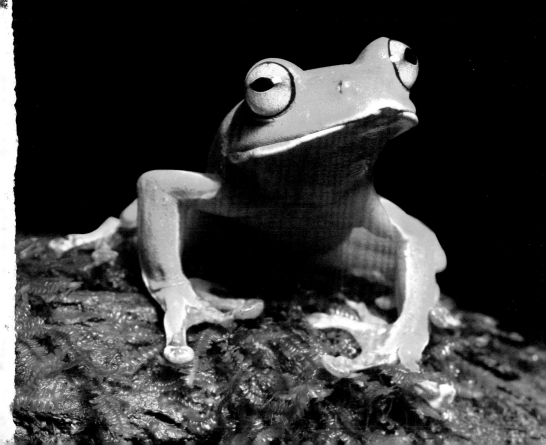

目錄 Contents

攝影師也代表著蠻受敬重的身分。但自從電子數位攝影機出現之後，攝影變成隨手人人可行，今天幾乎人手一機，照片已到了氾濫的境地，但真正的好照片仍然很少，這跟技術無關，跟觀念有關。

攝影的範圍很大，例如，肖像攝影，風景攝影，廣告攝影，運動攝影，水底攝影，山岳攝影，婚紗攝影，自然生態攝影等等，太多了。這本書的作者施信鋒就是一位自然生態攝影家，到底自然生態攝影是什麼？

我多次擔任生態攝影比賽的評審，發現有許多參賽作品根本與生態無關，有人送來日出日落的照片，有人拍插在瓶子裡的玫瑰花，也有拍風景的。這都是誤解，生態是有其特別的意義，它是闡述生物與生物，以及生物與環境的關係。能表現這種意義

施信鋒先生從小喜歡生物，在大學時期，荒野保護協會就常請他到國民小學去為小朋友介紹昆蟲，或在暑期夏令營帶小朋友去野外，由此我們可以看出他對大自然的熱愛。在野外，他可以說相機從不離身，也因此留下了很多精彩的照片。現在他用這些照片與多年的野外經驗，出版這本圖文並茂的書來分享與傳授給那些想走入生態攝影的愛好者。

本書最可貴的是他用許多實地的照片與親身經歷的故事，讓攝影新手們可以很快的上路，縮短了費時費心的歷程，讓自然生態攝影成為容易上手的一項專業視覺藝術，同時也讓你知道如何與自然為友。

好的生態攝影作品不只分享大自然的優美，傳述萬物生命的精采故事，也是一個人的生命哲學。

著名生態攝影家、
自然作家以及荒野保護協會創辦人

徐仁修

這個時代,彷彿人人都是攝影大師,當手機拍照效果幾乎勝過傻瓜相機的時代,每個人一天24小時都帶著相機,隨時準備拍照,也隨時被拍。

而且照相器材不只方便,解析度、靈敏度再加上智慧的電腦程式,可以毫不費力的幫我們拍出無法挑剔的相片,而且可以立刻看到成品,一張拍壞了,連拍七、八張總有一張是滿意的吧?

現在的年輕人恐怕很難想像當年拍照是多昂貴又多困難。底片要錢,一卷才能拍三十多張,沖洗要錢,洗成相片也要錢,而且更麻煩的是,一直到洗成相片你都無法確定自己有沒有拍到,曝光量夠不夠,有沒有震動模糊,當然更令人扼腕的是當精彩畫面發生時,底片正好拍完。

記得以前拍照很昂貴的時代,每次按快門前會先思考,先去感受與體會,總是想辦法找到別人沒有看到的東西之後,才按下快門,那種慎重或靜靜的注視,有點像獵豹在伏擊獵物時,全神貫注,然後一躍而起。攝影大師布烈松就這麼說:「那就是我很少讓鏡頭移動的原因,彷彿逼近一頭野獸,如果你太唐突,獵物就會逃掉。」

生態攝影是這個習慣「用相片寫日記」的攝影時代中比較特別的類別,因為除了必須具備基本的攝影知識與構圖技巧之外,也要有相當的生態知識,因為生態攝影是生態觀察的延伸,要拍出生動的作品,還得對野生動植物與自然知識有基本的了解,此外,還要有相當的耐心,起早趕晚,忍受不舒服的拍照環境,才能守候到那關鍵的剎那。

不過,說實話,要做到以上這幾點,並不算太難,我覺得最大挑戰反而是攝影中對環境珍惜與對生命物種的關懷之情,也就是要絕對避免為了拍照而干擾了環境或傷害了生命。

有時候看到網路上不斷被流傳分享的精采生態相片,顯然是在人為設計或嚴重干擾下所拍出的炫耀之作,就覺得很難過,不免想到,當攝影器材與技術都不再是問題之後,我們該如何進行生態攝影?

信鋒是荒野保護協會的資深志工,也是課程的講師,他在這本書中以無私的精神分享他從事生態攝影多年來的經驗與心得,行文中可以看出他的初衷,也就是生態攝影最重要的精神是來自於分享我們對大自然的崇敬與感動之心,進而願意保護這些生物及孕育所有生命的自然環境。

是的,生態攝影最重要的不是技術,而是我們謙卑的心。

牙醫師、
荒野保護協會前理事長及著名專欄作家

作者序

大學時期投身荒野保護協會當志工，有次到安親班跟小朋友分享蝴蝶生態，在戶外講蝴蝶並不難，但在室內分享倒是第一次經驗，蝴蝶不比甲蟲，可以放在手上爬來爬去，所以帶活體觀察就別考慮了，只好前晚到協會去，在有如大海的幻燈片庫，撈起一根根我需要的小針，整晚的拼拼湊湊，只能硬湊出一套我毫無情感的幻燈片，因為除了蝴蝶的名字之外，我並不知道照片裡頭所發生的故事，所以我興起或許可以自己來拍照的念頭，就這樣我開始拿起了相機，一路搖搖晃晃也超過十個年頭。

對我來說，一隻昆蟲標本只能自己欣賞，但一張精美的照片卻可以讓很多人看到，所以放下蟲網、拿起相機對我來說並不是太困難的事，但採集跟拍照真的完全不一樣，要拍攝前一定要先學會觀察，觀察場景、構圖及光線，樣樣都需要注意，初期確實讓我吃了不少苦頭，只是每每拍出自己滿意的照片，我總可以忘記過程的辛苦，繼續樂此不疲，這樣的挑戰成為我專精生態攝影的最大樂趣。

不過隨著數位相機的蓬勃發展，生態攝影似乎成為全民運動，我想這是好事，更多人走進山林監督環境，透過大家用相機來記錄，以往很多分佈狀況不明的物種都逐漸明朗化，有些難得一見的生物也有照片或影片讓大家大飽眼福，只不過人多了以後，漸漸就會產生問題，偏差的觀念拍出不合理的沙龍照片，更做出可能傷害到生物的舉動，這是我最不樂見的。完成這本書並沒有多遠大的理想，只是希望能夠用這些故事及照片來影響周邊的人，單純欣賞也好，跟我一樣拿起相機走進山林也好，大家都能守著生態這條界線，保有一顆單純愛自然的心。

這一路走來跌跌撞撞，能撐到現在真的很感謝有許多貴人的幫忙，給我機會到處演講、開課、甚至寫專欄到出書，收入不算優渥但也足以餬口，當然更要感謝在我身邊時時提點我的好友們，謝謝你們包容我個性上的不完美，讓我任性，聽我吐苦水，也陪我到處走、到處拍，在此特別感謝劉志文及吳政龍先生，沒有你們兩位的義氣相挺，我大概很多畫面都拍不成；也感謝李潛龍夫婦，認識你們兩位，真的很幸運也很開心；當然也感謝這一路走來陪伴過我的朋友，你們每一位都很重要，只是篇幅所限無法完整列出。最後感謝黃微媄小姐這四年多來一路的陪伴，除了叮嚀我創作方向，更熬夜幫我潤稿，這本書才順利得以完成。

施信鋒

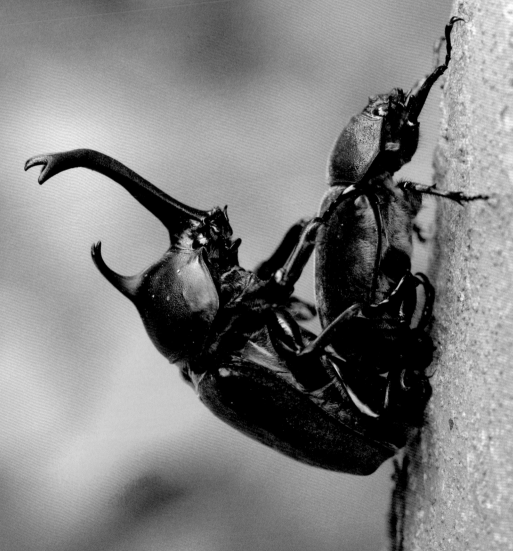

與生態攝影的
第一次接觸

每到夏天光蠟樹上總是上演著獨角仙打架、求偶、交配的戲碼，這是我小時候生態啟蒙十分重要的畫面。

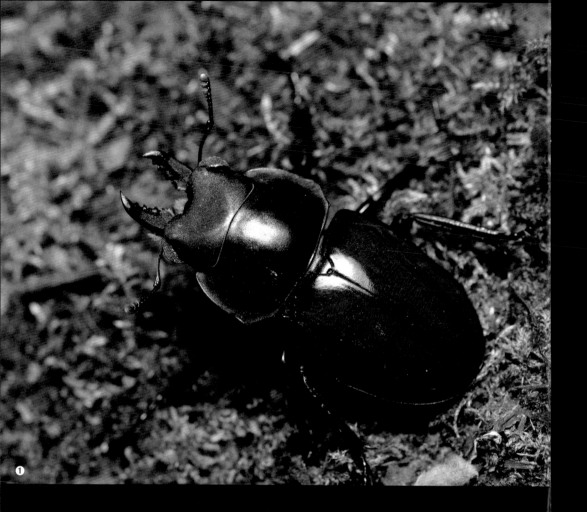

①

自然 初啟蒙

桃園出生的我，住家附近都是稻田跟渠道，不過在我開始有點記憶之前，就舉家搬遷到台北。在這個龐大無比的水泥叢林裡，我過著與一般都市小孩沒兩樣的生活，打電動遊樂器是我日常生活裡最主要的休閒活動，直到小學一年級那一年，我們又搬了一次家，這一次讓我覺得生活開始發生了一些改變。

基隆河還沒有截彎取直以前，內

湖還沒進入都市開發階段，帶著些許城郊鄉野的氛圍。每年夏天夜晚，家門口總會有一兩隻迷路的螢火蟲，門前的小樹上有很多很多的避債蛾，在二十分鐘路程遠的地方，有一條寧靜清澈的小溪，生活裡開始有了一點自然的感覺，但是當時年紀小，還不懂得自然環境的珍貴，沒想到這一切的潛移默化，卻在日後看待自然的眼光上產生了深遠的影響。

我有一個愛釣魚的老爸，所以北台灣能夠海釣的地方，大概都少不了我的足跡。當然危險的磯釣並不適合我，所以在潮間帶抓螃蟹玩水成為我陪老爸去釣魚時唯一能做的事，小時候會把抓到的螃蟹跟寄居蟹帶回家，天真的以為我能養活牠們，事實上我的飼養紀錄乏善可陳，從來不曾超過三天以上。

小學一、二年級時，下午沒課可以到處玩耍，記得有一次和同學跑到家裡附近的小溪，有人抓到一隻紫色的螃蟹，這對我來說實在是太新奇了！雖然我很想要，可是被同學搶先抓回家養了。為了牠，我還曾經自己回到小溪裡找，可惜我始終沒找到，但這個紫色螃蟹的印象就一直留在我的腦海裡，直到高三那年買了螃蟹圖鑑，才知道原來這就是「宮崎氏澤蟹」。高三畢業的那年暑假，我第二次在外雙溪巧遇了牠，當場就把牠帶回家養了啦！雖然後來牠把我養的小

烏龜吃掉，不過我並不討厭牠，因為牠是我小時候最珍貴難忘的回憶！

小學三年級那年，我們家搬到了現在的故鄉—新北市的五股。搬離了台北市，首先必須適應的是通車上學，距離學校五分鐘的時代對我來說已經結束，而且住家附近都沒有商

❶　接近秋天時，住家附近的道路常常可以見到紅圓翅鍬形蟲爬來爬去。

❷　從北投山區望過去的淡水河左岸，新北市五股區是我從小長大的地方。

❸　小時候的例假日，幾乎都是跟著爸爸到海邊釣魚，我通常留在沙灘上玩耍。

❷

❸

❹

店，家門口有一條小溪，後門打開就是竹林，是個再天然不過的環境。這樣重大的轉變，初期雖然不太能適應，但也造就了我現在的興趣，對於我家門口有小河這件事情，我一直覺得很新奇，所以沒多久就把生活上的不便拋在腦後。在這裡的幾年，我覺得每天的生活都是在體驗自然，因為除了冬天之外，我大概有超過一半的時間在溪邊翻滾，溪裡面總有抓不完的蝦跟魚，岸邊總是有一些青蛙跳來跳去，雖然當時對牠們毫無所悉，不過我倒是樂此不疲。

媽媽的老家在彰化二水，以前每年暑假總會去玩個幾天，大阿姨家後面有一條光臘樹步道，夏天時樹上總有一、兩對以上的獨角仙在交配，到了夜晚往往湧現一大群獨角仙在啃樹皮、吸樹液，那時候獨角仙對我來說實在是太新奇了，所以國二那年暑假我總共帶了公母獨角仙一大箱，合計24隻回台北，那時候資訊還不算發達，我以為只要一些落葉跟一些土，牠們就會在裡面生蛋，當然，初次的繁殖是完全失敗了。隔年我在五股山上的某個地方，發現了大量的紅圓翅鍬形蟲，我用了同樣的方式想要飼養繁殖，但一樣一敗塗地，後來這也成為我真正下苦功認識甲蟲的契機。

❹ 宮崎氏澤蟹分布在台北盆地的周遭，小時候第一次看到牠就留下深刻的印象。
❺ 小時候在溪邊玩耍，最常遇到的就是斯文豪氏赤蛙，牠常常被我們抓在手上把玩。
❻ 二水、名間附近的山區有很多光蠟樹，夏天樹上滿滿都是獨角仙，而且活動的範圍都是伸手可及的距離。

為什麼要開始**記錄自然**？

從國中開始，我大部分的生活就在學校裡為了升學而努力，當時我常常回想小時候做的事，這才驚覺那些再平常不過的生物，我幾乎一無所知，也叫不出牠們的名字，因此開始萌生想要認識牠們的強烈念頭。

當時衛視中文台有個節目叫做「台灣探險隊」，不知道為什麼就成為我每星期必看的節目，那時我總是幻想著，以後我也要像他們一樣屬

害，所以我開始收集各種昆蟲圖鑑及自然書籍，說是敗家倒也還好，因為我有個支持我的爸爸會替我出錢。假日有空就帶著我的圖鑑到處逛，把以前認識卻叫不出名字的動植物好好的複習了一遍，這段期間也迷上了爬郊山，只要一放假就和國中同學到台北近郊的山區走走，陽明山、內湖及五股的山區應該可以算是我自然知識紮根的啟蒙地吧！因為有圖鑑在身，還有一群讓我當解說員的同學，那幾年如果不是他們陪我走過無聊的山路，大概也就不會有現在的我。

那時候的我，對於各種昆蟲充滿了好奇，所以有空就會去採集並製成標本，但其實採集不難，難就難在如何保存及管理標本，而大部分的標本也因為我疏於照顧，所以幾乎都被蟲

蛀壞了，真的十分可惜，但也因為這樣，我漸漸的不太採集昆蟲，而以觀察飼養為主。到了大學時期，順應數位相機發展的潮流，我開始學習使用

① 小時候家門口偶爾會有青帶鳳蝶飛過，因為飛行快速不易捕捉，被我視為珍貴的昆蟲，還曾經將牠製成標本當作禮物送給同學。
② 如果有喜歡的自然書籍，我都會收藏起來，這是我從小到大的習慣。
③ 擎天崗至冷水坑的步道，是我第一次試著對同學解說的地方，講了些什麼不記得了，倒是有印象遇到一隻美麗的虹彩叩頭蟲。

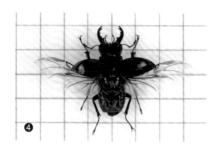

相機來記錄自然，正當我一步步試著回到童年回憶裡的啟蒙地時，才發現原有的環境早已消失無蹤。

小時候住的內湖早已蛻變成現在的科學園區，螢火蟲也不再飛舞，五股山上的溪流也不再清澈，水質破壞產生的優養化，讓小溪完全變成水溝的模樣，當然魚蝦也不在了，方便的快速道路從山上穿過一個個洞穴，綠綠的山頭硬是被串成一條水泥怪物，桃園老家的稻田跟渠道也早就變成了工廠。不經意下自然環境正在慢慢的改變，而我們卻不知道也沒有感覺，雖然覺得非常可惜，但也回不去了，

所以我開始用相機來記錄我們現在僅存的自然。

就像健康檢查一樣，不做就不會發現自己身上有什麼病痛，當我開始關心環境時，才發覺環境破壞的嚴重，當然不只是我，我發現這些年越來越多人拿著相機走進自然，除了可以記錄環境、監測環境之外，也常常意外發現瀕危的物種其實還安然存在於台灣的某個角落，這些都是非常值得高興的事，也是值得我們努力的方向，所以我開始以一己之力記錄自然，我也鼓勵大家一起開始用相機記錄自然。

❹ 製作標本的基本功夫都是小時候不斷反覆練習所累積的。
❺ 以前住的內湖附近如今已經變成科學園區，不過附近的山系與陽明山是相連的，所以還是有不錯的生態。
❻ 山林的過度開發，總在我們的漠視之下發生，很多物種的生存同時也受到嚴苛的考驗。
❼ 大屯山、竹子湖是我大學之前常來踏青的地方。

①

台灣的生態條件

　　十七世紀時歐洲人航海經過台灣，船上的水手曾將台灣形容為福爾摩沙，這句話在拉丁文裡是代表美麗的意思，「婆娑之洋，美麗之島」，他們是這麼形容的，這八個字其實也說明了台灣的生態條件，四面環海、森林密布，再加上特殊的地理位置，年輕的地質條件讓小小的台灣島保有豐富的地理樣貌，不論是高山草原、寒帶針葉林、針闊葉混合林、低海拔

閣葉林、寸草不生的惡地、濱海峽谷地形等等，不同的環境條件自然也孕育了多樣的物種資源。

以全球的條件來看，台灣算是開發比較晚的島嶼了，所以時至今日還是能保有大片的森林，四季分明的氣候及眾多高山的地理區隔，讓台灣的生物多樣性極為豐富，目前根據TaiBIF的網站統計，台灣已經登錄的物種高達五萬六千種以上，而且數量一直在增加中，其中特有種生物的比例極高，這在全球是很少見的狀況，以我自己熟悉的物種來說，台灣記錄400種以上的蝴蝶就有超過50種是台灣特有種，而38種的兩棲類也有16種是台灣特有種。春天賞花、夏天賞蟲、秋天賞楓、冬天賞鳥，台灣一年四季都是自然觀察的天堂。

台灣現今的公路網絡十分發達，交通往返十分便利，假設我從花蓮出發，短短三小時的路程，即可從濱海生態環境到達合歡山的高山草原，從台北出發，六小時左右的時間就可以到達墾丁的熱帶珊瑚礁，在短短的

❶ 西部沿岸大多是以泥沙為主的潮間帶地形，類似香山濕地的環境，例假日常常都有遊客來這裡玩耍，親近自然。

❷ 低海拔森林裡有各式各樣的植物，自然也孕育了多樣的生物。

❷

③

時間內就可以體驗各種不同的生態環境，所以台灣非常適合發展生態觀光或者生態體驗活動，越來越多人也開始走進山林，拍照、爬山及露營等等的活動，雖然偶爾會聽說一些環境遭受破壞的狀況，但未來政府若能妥善

規劃配套措施及相關法令，生態環境的永續共存是指日可待的。

③ 東部海邊的樣貌跟西部就完全不同，自然孕育的生物相也會有很大的差別。

④ 低海拔常見的面天樹蛙，雖然數量很多，不過牠也是台灣特有種。

⑤ 台灣大大小小的蛾類紀錄種種總計超過4000種，其中還有許多尚未發現的種類等待我們去發掘。

⑥ 台灣的特有種蝴蝶，曙鳳蝶是我的最愛。

⑦ 台灣特有種的蝴蝶，大概就屬台灣寬尾鳳蝶最為知名了。

⑧ 部分山區路邊常見的台灣獼猴，牠除了是保育類動物之外，同時也是台灣特有種。

TIPS
Nature Photography

TaiBIF即是台灣生物多樣性資訊入口網（http://taibif.tw/zh），負責整合台灣生物多樣性的相關資訊，例如物種名錄、特有物種介紹、物種分布等等的資訊，這些基礎調查資料其實是推動生物多樣性研究十分重要的基石，透過這個網站我們可以對台灣的生物樣貌有更深入的了解。

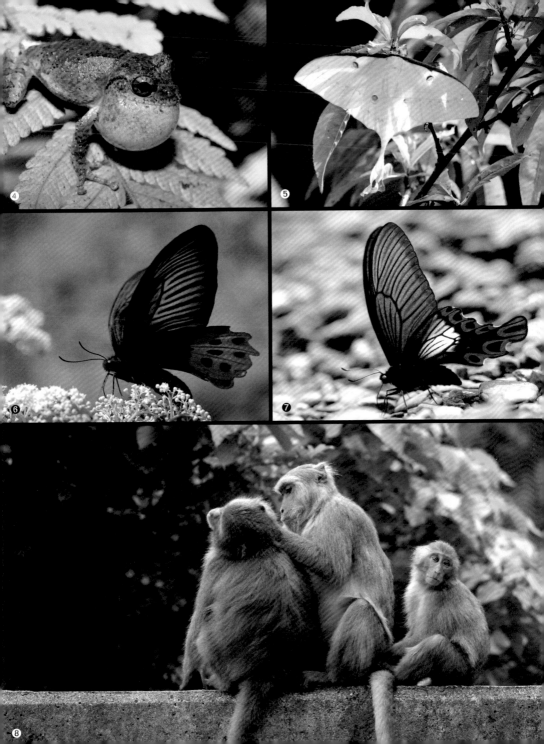

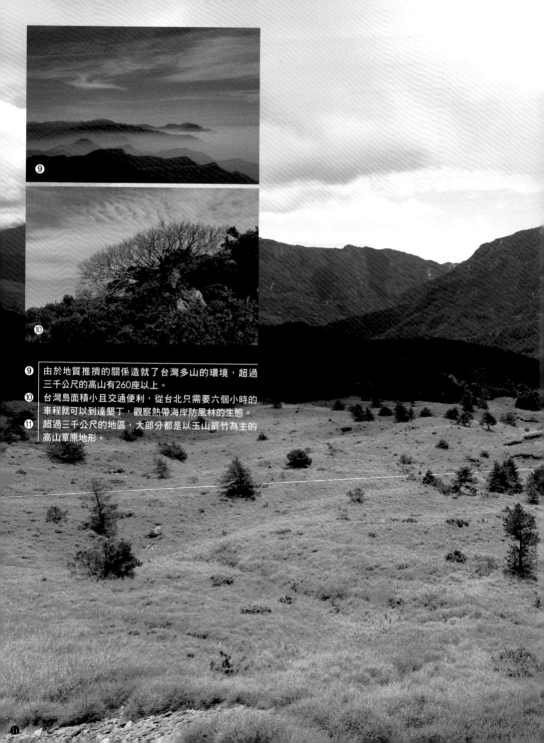

⑨　由於地質推擠的關係造就了台灣多山的環境，超過
　　三千公尺的高山有260座以上。
⑩　台灣島面積小且交通便利，從台北只需要六個小時的
　　車程就可以到達墾丁，觀察熱帶海岸防風林的生態。
⑪　超過三千公尺的地區，大部分都是以玉山箭竹為主的
　　高山草原地形。

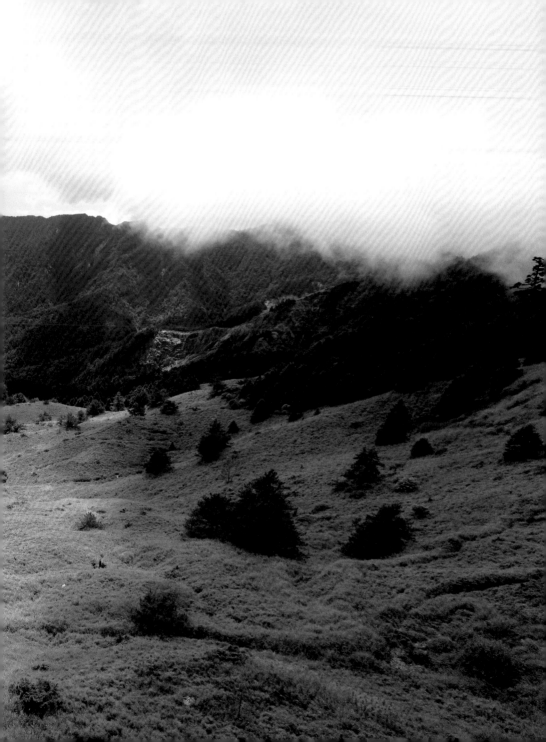

①

幫生態攝影下定義

在攝影的眾多主題之中，通常只要跟自然物種有關係的，大多會被歸類在生態攝影的範疇，這也是大多數人所接受的定義，例如拍攝昆蟲、兩棲爬蟲、鳥類等等的攝影人，我們都

會稱呼他們為生態攝影師，但根據德國生物學家恩斯特·海克爾所定義的生態學，生物體與環境中非生物因子的相互關係，我們稱之為生態，所以根據這個說法，我們似乎可以把生態

攝影的範圍歸納的更細膩一點。

以自然環境、自然資源、自然景物、自然現象為主題的攝影，我會稱之為「自然攝影」，但在作品中呈現生物與環境〈包括生物或非生物〉的相互關係，我就會將其定義為「生態攝影」。例如我在野外觀察時，發現一隻青蛙正在樹葉上睡覺，我運用相機在不打擾牠的狀態下拍下照片，這樣的照片我認為就是生態攝影，因為這張照片裡頭包含了青蛙〈生物主角〉正在樹葉上〈環境〉睡覺〈行為〉，即是生物體與環境間的相互關係，透過觀看這張照片，我就可以了解原來青蛙在白天的時候，都會選擇在樹葉上頭休息。

在生態攝影的範圍內，我們最常接觸到的是以物種生態為主題的攝影，如花卉、昆蟲、鳥類等，這是最簡單也是最容易上手的，但以環境生態為主題的攝影，我覺得也可以歸類在生態攝影，例如記錄環境空間改變、自然保育觀點等的攝影意象，原本乾淨清澈的小溪，後來因為污染導致河水變色，如果能用多組照片記錄下來，這就是一個環境空間改變的最佳範例；或是山區道路開發，導致原本棲息此地的生物常常因為誤闖公路而發生車禍死亡，這類型的照片就是討論自然保育觀點的素材。生態的影像紀錄雖然不能做為學術研究的直接證據，但透過大家以影像記錄物種生

態，有時也能讓一些原本消失或者不曾被發現過的物種出現在台灣某個角落，成為間接的研究證據，這些影像是研究生物多樣性很重要的一部分。

生態攝影是生態教育很重要的一環，透過生態攝影，我們可以更清楚觀察到生物的特徵，還有各種生物有趣的行為，透過各種不同的生態紀錄片，就算沒有親自到野外，我們也能對影片中的生物有更深入的了解，進而愛護或者保育牠們的生態，所以不要覺得自己拍攝的照片或者影片是微不足道，或許身邊的人會因為你的一張照片而更進一步認識自然，進而對環境更加的關注。

❶ 記錄環境的反撲，這是以環境生態切入的生態攝影。
❷ 下雨天的路上，青蛙常常會跑到路邊活動，往往不小心就被車子壓死，這種類型的照片很適合來討論自然保育的觀點。

❷

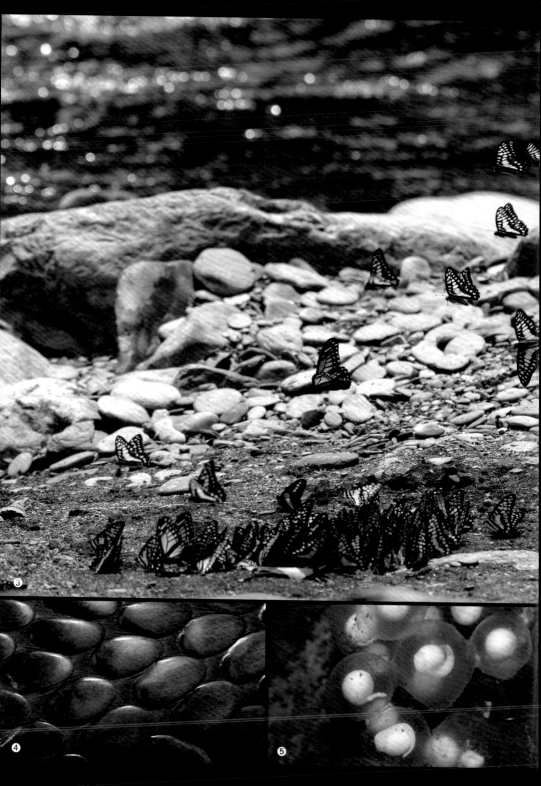

❸

❹

❺

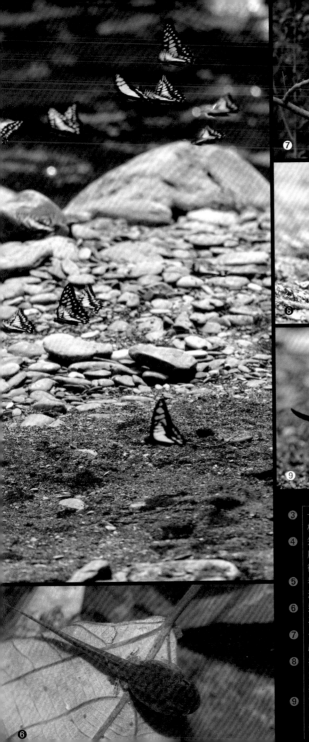

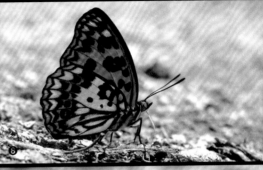

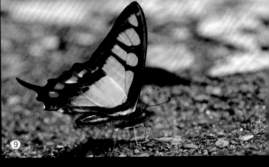

③　一群青鳳蝶正在河邊聚集吸水，運用長鏡頭來拍攝，同樣可以記錄下環境資訊。

④　知道這是什麼嗎？其實這是眼鏡蛇身上的鱗片，底下那層皺褶可以讓身體撐得很大，以利於吞嚥食物，這種細微的觀察透過鏡頭拍攝可以清楚掌握。

⑤　看過蛙卵胚胎發育的狀況嗎？透過生態影像可以看得一清二楚。

⑥　透過細微的生態影像，我們可以看見蝌蚪左邊有個出水孔，平常不仔細觀察是看不到的。

⑦　一隻夜鷺正在樹上睡覺，有主角、環境跟行為，就可以視為是一張生態攝影的作品。

⑧　拍攝單一物種，我們常常為了表現牠的美麗而將其拍大，環境因子常常也這樣被犧牲掉，不過我覺得也很好，展現牠們美麗的身影可以算是生態教育的一環。

⑨　寬帶青鳳蝶（寬青帶鳳蝶）正在吸水，隱約只能判斷出是潮濕的地方，並不能精確知道環境的細節，所以用比較嚴格的標準來審視，我覺得這張照片缺乏環境因子

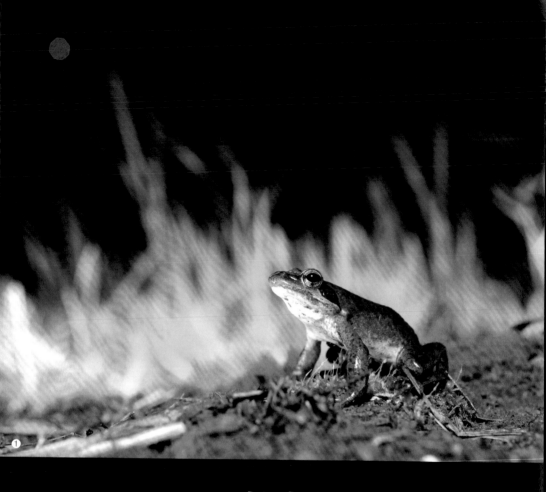

①

生態攝影的**魅力何在**？

在我對自然生態開始產生興趣以前，我大多專注於觀察及採集昆蟲，夜晚在路燈附近的樹上尋找鍬形蟲，騎著車到處尋覓訪花的蝴蝶，或者在開花的樹上尋找金龜子的蹤影，這些行為其實都脫離不了「觀察」兩個字，而生態攝影的精髓就在這裡，要先學會觀察，才有辦法開始拍攝。

在生態攝影的領域裡，摃龜是常常有的，因為有太多的不確定性，天

氣不對所以找不到，地點不對所以找不到，運氣不好所以找不到。但也正因為如此，對於每一次的探索，總是充滿了期待，期待著今天的目標會不會出現，期待著今天能夠拍到怎樣的畫面，或者期待著今天有沒有意外的驚喜，這樣的期待讓人深深著迷，如果成功拍攝到自己想要的畫面，那種喜悅是難以形容的。

要拍好生態攝影，就要了解生態，除了對物種本身要多加了解之外，對於環境也要有一定程度的認識，不同的生物自然有各自喜好的棲息環境，了解牠們的特徵跟習性之後，未來或許在其他地方也能找到相同的物種，或者有機會在新的地方進行生態的探索，知識與經驗也能很快的讓你駕輕就熟，當然，夠了解牠們才會知道以那個角度欣賞最漂亮，或者會有什麼值得觀察記錄的行為，能將這些通通用相機捕捉下來，是非常有成就的事。

比起其他種類的攝影，在生態攝影的領域裡，技術往往不是最關鍵的因素，因為所有的條件都不是我們自己能夠決定的，我們無法預測一隻鳥何時會出現，只能大概估算牠會出

❶ 拍下一張接近完美的生態照片，可以讓我一再回味當時興奮的感覺，這樣的照片對我來說非常有價值。

❷ 沒有掌握好花期，時間錯過了就看不到台灣風蘭開花的樣子。

❷

❸

現的時間，也不知道牠會站在那一根枝條上，或許只能猜測牠們喜歡這樣的環境，更無法決定牠會站在順光面或者逆光面，場景漂不漂亮，背景美不美，或者牠會不會展現出自己最好的姿態，在一切都充滿不確定的情況下，就算是已經拍攝過的物種，也是十分具有挑戰性，關於這一點我可是始終樂此不疲，要是有機會遇見自己心中完美的畫面，那種經驗真的讓人一生難忘呢！

不過要是遇到不好拍的狀況，例如光線不佳，或者主角不安定等因素，此時攝影的技術多少可以補正一些回來，所以如果你有好的攝影技術，再加上敏銳的觀察力，此時來拍攝生態攝影就會更加得心應手了。

❸ 日本樹蛙產卵雖然都直接產在水裡，但不仔細看往往會被忽略掉，所以敏銳的觀察力在生態攝影是很重要的先決條件。

❹ 生態攝影除了攝影技術之外，也要有觀察的能力，如果不夠了解習性，就無法找到阿里山山椒魚。

❺ 剛好看到三對翡翠樹蛙排排站，透過攝影捕捉到難得一見的生態畫面，這一直是支持我持續拍攝的最大動力。

❻ 記錄美麗的光影，是大家共同追求的目標。

❼ 生態攝影沒有太多的主導權，蝴蝶是破的，停在搶眼的葉子前面，這些都不是我們能決定的，但基於忠實呈現的原則，我們盡量不改變環境。

❽ 原本只是來新竹賞水鳥，沒想到在田埂邊可以不期而遇一大群麻雀，這意外的收穫讓我很驚喜。

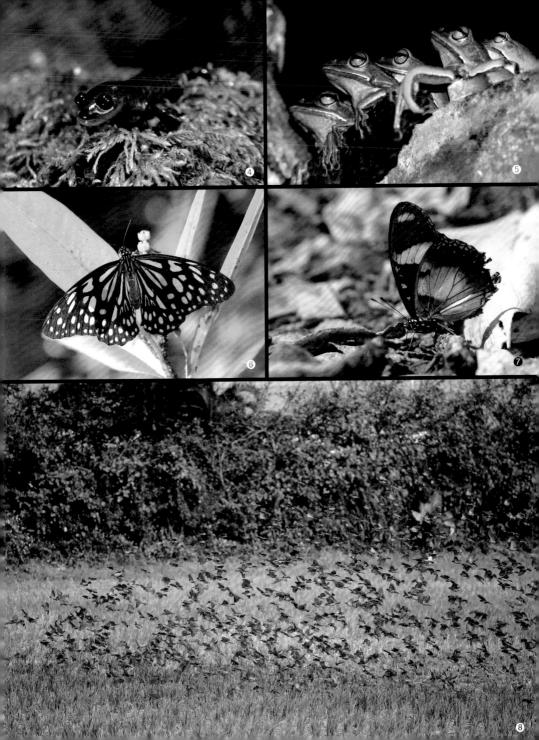

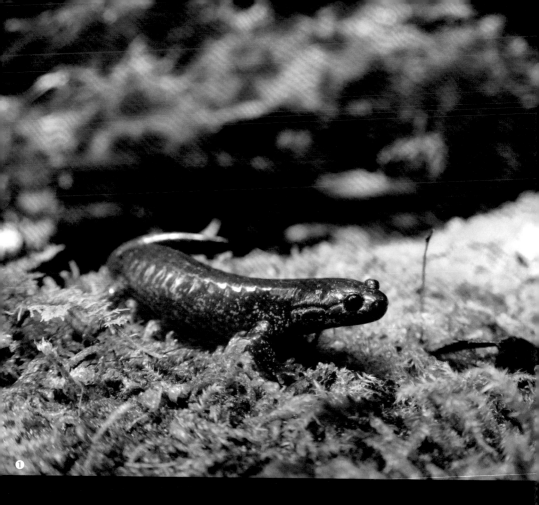
①

生態攝影的 **道德**倫理

　　生態攝影其實是一門不算簡單的學問，不單只是要會拍而已，其實也要會找。在現今網路資訊如此發達的情況下，看人在哪裡拍跟著去就好，成為許多生態攝影新手的入門方法。

只是往往對生物不了解的情況下，或者滿足一己私慾，無意間做了對生態有所傷害的事情，例如鳥巢常常都築在隱蔽的地方，這樣就不容易被天敵發現，但為了拍攝的光影構圖表現，

有人可能就會去修剪巢位附近的枝條，甚至將幼鳥移出巢中而造成幼鳥的死亡。

原本脆弱無比的棲地環境，由於過度的人為干擾，導致當地的植被或者生物相改變，甚至留下大量垃圾造成環境的污染，例如每年早春時分，一些著名拍春蝶的溪谷，因為拍攝的人潮眾多，放了許多誘蝶的陷阱，不僅留下滿地的垃圾，更留下難聞的氣味，這種狀況往往持續一、兩個月才會恢復正常，雖然許多行為是因為不了解或是無心而造成的後果，但如果真的想要從事生態攝影，我覺得有些原則是可以一起努力的。

保護棲地、避免過度的干擾

有些棲地或者生物都是很敏感的，例如到高山拍攝山椒魚，整個過程都需要翻動石頭，難免會對環境產生影響，除了應該要減少前往觀察的次數之外，也盡量不要讓這些微棲地曝光。

熱門生態景點避免過度散播

在發達的網際網路中，要找到很多生物的相關資訊不難，再加上現在很多相機都有GPS定位，雖然精確的定位更有助於生物多樣性的研究，但精確的定位常常成為物種被採集的重要線索，尤其是一些稀有的植物更容易面臨這樣的狀況，所以在網路上，盡量不要提及精確的目標及位置。

❶ 尋找山椒魚必須把石頭或者枯木翻開才有機會找到，但這樣的行為無形中會影響環境，雖然不清楚影響的程度為何，但非必要還是減少干擾為宜。

❷ 在溪谷邊巧遇黑眉錦蛇從旁竄過，完全沒有人為干擾的畫面就是漂亮。

❷

③

或許有人會問，有些東西就是拍不到或者無法拍攝，甚至獲獎無數的紀錄片「小宇宙」也幾乎都是用人工造景及棚內拍攝來完成，這樣的影像我們又該如何看待呢？說真的，類似的生態影片或者照片，雖然是人為干預下完成的，但其佈景都是經過嚴謹考證，也盡量接近其原本應有的生態樣貌，這樣人工的影像其實不會有誤導大眾之嫌，雖然不鼓勵這麼做，但我也不反對這樣的拍攝行為。原則上，如果要人為干預，那就請盡量維持自然該有的樣貌，也不要傷害到生物本身，當然也不可有觸法的行為，同時也要對自己的影像負責，人工干預下拍攝的作品，就不要特別強調是自然拍攝，以免誤導或引人仿效。

了解生物的習性，避免傷害牠們

用閃光燈拍攝夜行性動物會不會有影響，這個問題直到現在依然爭論不休，雖然沒有直接證據證明會對牠們造成傷害，但對牠們造成干擾是肯定的，所以要拍攝沒關係，但要節制自己的拍攝量，避免過度影響牠們。

生態攝影應盡量避免人為造景

曾經在台北植物園看過一個很有趣的畫面，很多拿著攝影大砲的人聚集在角落，靠過去一看原來地上擺了根枯木，上頭有隻虎鶇正在吃麵包蟲，或許這樣拍起來很漂亮，但總覺得那裡怪怪的。或是山上的紐澤西護欄上面，常常看到有人丟棄鳳梨當作陷阱，拿來吸引甲蟲及蝴蝶，拍起來的畫面雖然也很漂亮，但總覺得完全失去了所謂的生態意義，因為這些行為在正常狀況下，並不會在野外發生。因此避免人工造景是絕對必要的，讓一切以符合自然生態為原則。

③ 一些容易到達的地點，透過網路的散播往往吸引眾多的人潮，雖然不見得會干擾到生態，但有時也可能像這樣影響到交通。

④ 在沒有干擾的狀況下，才會比較有機會記錄到翡翠樹蛙的鳴叫行為。

⑤ 大赤鼯鼠在晚上才會出來覓食，所以不用閃光燈實在無法拍攝，雖然閃燈是必要之惡，但拍攝次數請減少，盡量還是以觀察取代拍攝。

⑥ 北橫溪谷裡大量的鳳梨碎屑，是為了吸引蝴蝶前來吸食的人為陷阱，完全不是在這裡會出現的行為，所以這樣的照片只能算是紀錄照，而不是生態攝影。

⑦ 直接在樹上釘上鳳梨片，雖然可以輕易地吸引昆蟲，但這樣的行為並不可取。

⑧ 運用閃光燈拍攝夜間的生態，雖然不見得會直接傷害到生物，但難免會產生干擾，所以我們也要盡量約束自己的行為。

⑨ 溪谷後方被人刻意丟上一堆草，拍起來雜亂的線條，其實不見得比較有美感，所以維持自然的狀況是最好的。

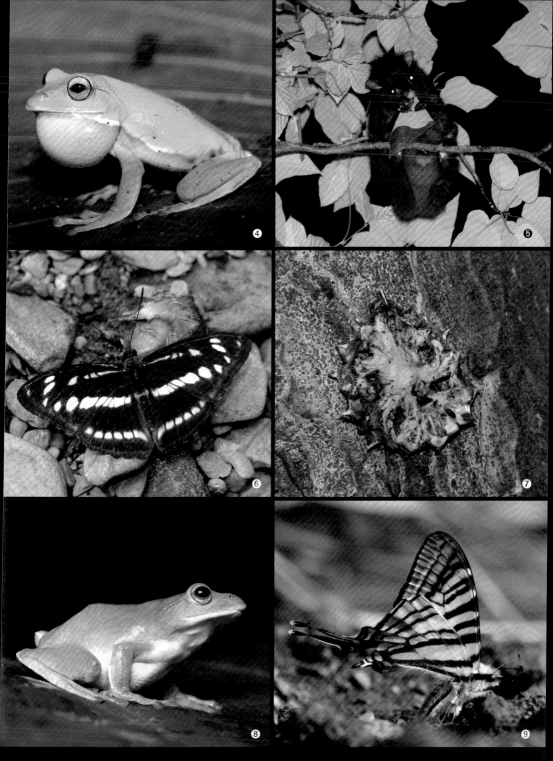

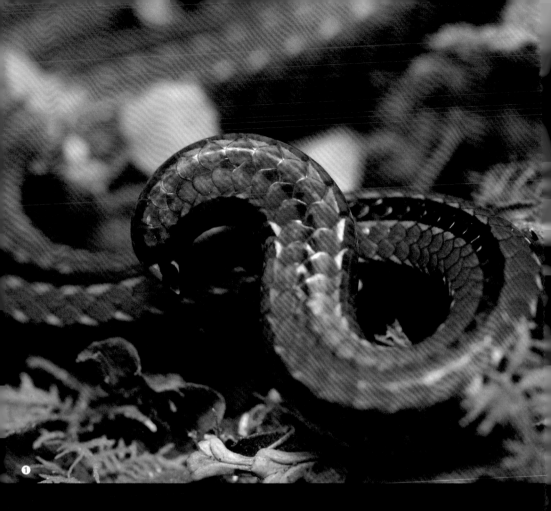

❶

記錄**自然**的開端

　　生態攝影與生態觀察所需的配備　　　到野生動物的穿著為主，攝影器材方
其實大同小異，準備的東西皆是以野　　面則可以從以下三點建議來選擇。
外安全及生態記錄兩個方向來考慮，
野外安全的部分在這裡就不贅述，以　　選擇適合自己的相機
舒適及確保自身安全，並且不會影響　　　以生態攝影這個面向來說，目前

還是以專業單眼相機為主流，除了優秀的畫質之外，在各種氣候條件的耐用性都比小相機來的好，在拍攝時可能會遇到雨天，或者到高海拔地區遇到零度以下的環境，這些狀況大部分專業單眼相機都還能正常工作，但一般的數位相機可能就會遇到電路短路而無法使用或者關機。但單眼相機加上鏡頭，動輒一、兩公斤的重量，其實不利於野外輕便的原則，甚至有一些專業的長鏡頭加上腳架可能高達六公斤以上，更不可能扛著四處移動，再加上高貴的價格實在讓人望之卻步。所以選用自己合適的相機是最重要的原則，如果想要拍攝專業且細緻的影像，建議還是以單眼相機為主，但如果只是做為自然觀察的輔助紀錄

而已，對於影像的畫質並不要求，是可以選擇近拍能力好的數位相機，甚至手機或者平板都可以直接拿來做為記錄的工具。

單眼相機鏡頭的選用

通常出野外會依拍攝主題不同而選擇合適的鏡頭，但不外乎以三個方向來配置，第一是廣角鏡頭，稍廣的視角用來記錄環境資訊是非常方便的，第二則是微距鏡頭，微距鏡頭的特性就是能將物體拍大，而且有相當優秀的光學能力，對於要做一些細節

❶ 特寫羽鳥氏帶紋赤蛇尾部的尖鉤，這類型的畫面都要靠微距鏡頭才能完成。

❷ 雪地的極限環境裡，相機常常因為低溫而無法正常工作，但單眼相機就比較不會有這個問題。

❷

③

的紀錄都要依賴這樣的鏡頭才有辦法，第三則是長鏡頭，尤其是觀察鳥類的時候，沒有長鏡頭幾乎無法拍攝到成功的畫面，再加上長鏡頭可以遠距離的觀察，對於不易接近或者危險的生物都能保有安全的觀察距離，一般在國外拍攝野生動物都是運用長鏡頭來工作，在沒有干擾的狀況下才能記錄到野生動物最自然的一面。

攝影配件的選擇

　　閃光燈幾乎算是必備的配件，野外的光源大多無法掌控，所以自行運用閃光燈來補光是最直接的方法，腳架的部分則視情況而定，一般在拍攝昆蟲或者兩棲爬蟲類，因為需要長

時間的移動搜索，帶著腳架反而不方便，但鳥類觀察攝影則不同，常常都是在定點守候，將相機架在腳架上，除了減輕手持的負擔之外，也能增加拍攝的畫面穩定性。

　　生態攝影可能有很長的時間都在移動觀察，所以選擇自己能夠負擔的重量為主，盡量以輕便為原則，別因為帶太多東西而讓自己不堪負荷，反而失去了觀察的樂趣。

③ 現在手機的拍照功能都很強，拿來記錄環境綽綽有餘，不過畫質解析度還是不能跟相機相媲美。
④ 用手機來拍攝生態影像，如果有美麗的光影還是能拍出不錯的照片。
⑤ 運用廣角鏡頭，可以忠實的記錄下台灣鳳蝶與環境的相互關係。

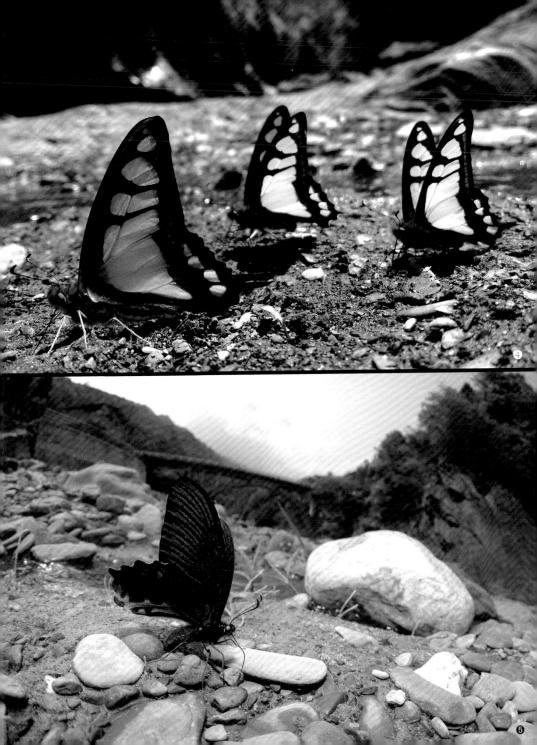

④

⑤

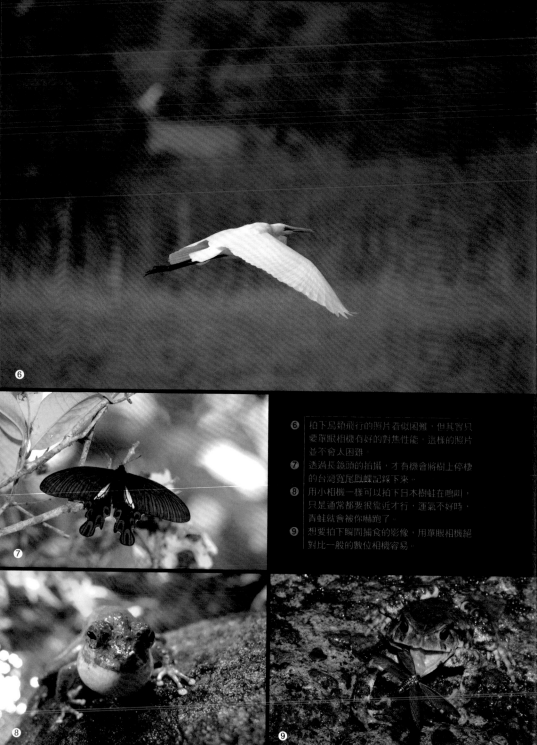

⑥ 拍下鳥類飛行的照片看似困難，但其實只
要單眼相機有好的對焦性能，這樣的照片
並不會太困難。

⑦ 透過長鏡頭的拍攝，才有機會將樹上停棲
的台灣寬尾鳳蝶記錄下來。

⑧ 用小相機一樣可以拍下日本樹蛙在鳴叫，
只是通常都要很靠近才行，運氣不好時，
青蛙就會被你嚇跑了。

⑨ 想要拍下瞬間捕食的影像，用單眼相機絕
對比一般的數位相機容易。

我的
生態攝影 故事

台灣寬尾鳳蝶（寬尾鳳蝶）*Agehana maraho*，
牠是每個拍蝶同好都想遇見的夢幻蝶種。

1

我與**台灣**寬尾鳳蝶的相遇

上了大學之後，我可以自行運用的課餘時間開始變多了。在學校圖書館裡，看了一本日治時代由日本學者所撰寫的台灣蝴蝶調查文獻。我才曉得，原來台灣的蝴蝶多樣性遠遠超乎我的想像，而許多珍貴稀有的蝶類，原來並非如想像般難以發現。北橫公路無疑就是北台灣的蝴蝶寶庫，其中以台灣寬尾鳳蝶最讓我嚮往，從那時候開始就覺得總有一天，我一定可以

見到牠美麗的身影。

有了這份初心之後，開始大量閱讀國內外的相關研究文獻，大致上掌握了寬尾鳳蝶發生的季節、出沒區域以及習性。不過文獻中提到的北橫公路及太平山的範圍這麼大，究竟該從何找起呢？由於蝴蝶有吸水的生態行為，於是我決定先鎖定溪谷河床作為主要的目標區域。相當幸運的是，我又翻查到兩本台灣早期的蝶類書籍，書中提到寬尾鳳蝶的一項習性：「好天氣時，牠們會從山上飛下至海拔約六百公尺處的溪谷邊吸水」。

就這樣，我像拼湊藏寶地圖般來到了太平山鳩之澤溫泉。這裡是林相保持相當原始的低海拔溪谷，來過好幾趟，終於有了第一次的親眼目擊！當時雖然沒有透過鏡頭記錄下寬

尾鳳蝶的身影，卻足以讓我狂喜興奮不已，因為我知道我的資料搜查、閱讀分析等方向是正確的，只要有恆心毅力，總有一天，我一定能夠成功的記錄下寬尾鳳蝶的曼妙身影！之後又

❶ 終於拍到心目中滿意的畫面，雖然以現在的標準來看並沒有特別的優秀，但對我來說這是一個很重要的里程碑。

❷ 遇見寬尾鳳蝶飛過，趕緊拿起相機按下快門，雖然只是一張又小又模糊的影像，但對我來說是很重要的紀錄。

❸ 北橫一帶的溪谷是我最初鎖定找尋寬尾鳳蝶的目標地。

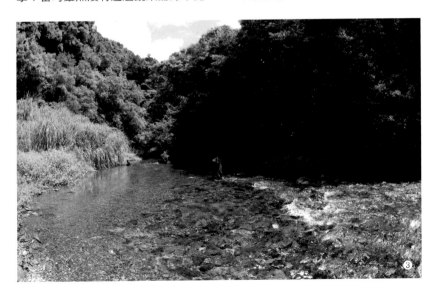

陸續去了溪谷好幾回，終於見到牠緩緩地飛停下來吸水，當下太過興奮的我，完全沒有思考的就向牠跑了過去，而寬尾鳳蝶似乎感受到我的氣場，就在我抵達牠的面前時，又緩緩地展翅飛離，我只能呆站著目送牠離開，留下無比失落的我。原來太過心急，是會讓機會從眼前溜掉呢。

為了記錄寬尾鳳蝶的身影，不知不覺花了三年的時間在觀察及等待，在第三年的立夏，我依然將目標放在溪谷地，還記得那一天一整個上午依舊一無所獲，在路邊休憩吃簡易午餐果腹時，同行友人對我說：「樹上訪花的好像是寬尾鳳蝶耶！」當下我只用這幾年的觀察經驗告訴他：「不可能啦，應該是其他的鳳蝶。」但在友人的堅持下，我還是親自起身去觀察

確認，沒想到真的是一隻正在訪花的寬尾鳳蝶！有了這次的經驗，讓我明白自然界的觀察知識真的是學不完，再也不敢隨意用幾年的經驗輕易來斷定自然觀察，我想，眼見為憑真的是最好的驗證！

生態觀察很奧妙的地方就是：要嘛見不到牠，但見過一次之後，想要再找到牠們就不難了。我想這應該也是自然知識的成長，在探索生態的過程中，經驗是會一直累積的：合適的天氣、對的地點、掌握習性等，慢慢都能在一次次的觀察中得到驗證，久而久之，當然能夠對牠瞭若指掌。還記得大約過了一個星期，我終於首次成功拍攝到寬尾鳳蝶停在地上吸水的生態畫面，但這樣的紀錄我只給自己及格的六十分，因為牠並沒有停在我

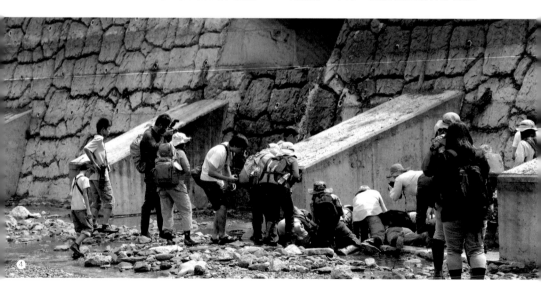
④

心中構想的沙洲地，而是停在一處充滿落葉的潮濕地，呈現出相當雜亂的畫面。但生態攝影不就是如此，運氣來了沒錯，卻給你下次再來的理由。至少我又往前跨了一大步，先求有再求好，記錄到牠的生態畫面，要求美，我再更加努力就是了。

追逐寬尾的第四年五月中旬，我與好友硬是擠出了時間，來到明池的溪谷地，不為別的，仍舊是寬尾鳳蝶的美麗身影。一路待到快中午，仍舊一無所獲，縱使覺得牠快要出現或者牠一定會出現而捨不得離開，但下午還要趕回市區上班的好友，只好準備離開。好友離開前，我打趣的說：「要走快走，你走了牠就出現喔！」想當然爾，我們並沒有對這句玩笑話認真，但就在好友離開之後沒多久，

我真的隱約看到遠處似乎有個熟悉的身影在飛舞，原本已經等到很疲倦的我，還是決定起身去瞧瞧。那隻蝴蝶停在一處草叢雜亂的草澤地，根本看不見在那裡，就在我四處搜尋時，牠竟然就從我腳邊飛了起來，沒錯，正是寬尾鳳蝶！一個我夢寐以求的身影，但牠卻在這個時候飛起來了！雖然我很興奮、很緊張，但我還是趕緊蹲低下來，盡量冷靜的觀察，沒想到牠居然就如我所願的停在沙洲地上吸水。有了先前的失敗經驗，當下第一個動作並不是靠過去拍攝，而是拿起

❹ 每年都有為數不少的拍蝶愛好者，跑去鳩之澤溫泉朝聖，這樣的人潮在其他拍蝶的地點實在少見。

❺ 從書上找到鳩之澤這個地點，來了幾次也確實看到寬尾鳳蝶出沒，往後的幾年鐵橋下方成為找尋寬尾鳳蝶的熱點。

❺

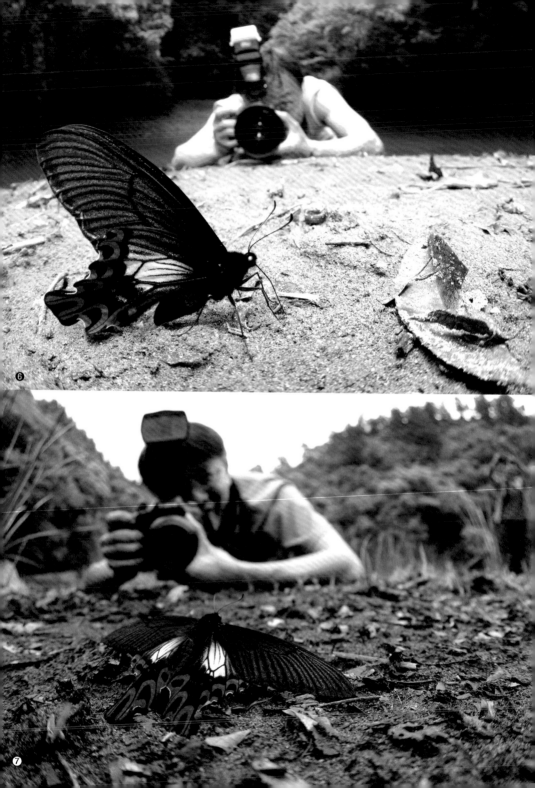

電話通知離去不久的好友，同時觀察寬尾鳳蝶吸水的情況。

一般而言，蝴蝶在剛飛下來吸水時，翅膀還會一直揮動，也會走來走去的移動位置，直到覺得安全就會穩定下來，光線足夠時，牠們通常會闔起翅膀吸水；而光線稍微不足時，牠們就會選擇攤平翅膀吸水。總之，牠逐漸穩定下來，我與趕回來會合的好友，小心翼翼的朝寬尾鳳蝶靠了過去，終於成功按下快門，得到一張自己心滿意足的照片！四年的漫長等待，總有運氣爆發的時刻！寬尾鳳蝶的這一停留，足足讓我們觀察拍攝了兩個小時，一直到現在回想起來，總會不自覺地揚起一個大大的微笑，實在是非常快樂滿足！

爾後幾年，季節到了，只要有時間都會想再去看看老朋友寬尾鳳蝶。或許沒有像以前那般的強烈期待，但每次只要能再與寬尾鳳蝶相遇，那種興奮快樂的感覺還是一樣湧現心頭，或許有人會覺得花了這麼多年的時間，只為了追拍一隻蝴蝶，似乎有點不值得，但這一路上的摸索卻讓我成長許多，也讓我累積很多書本裡沒有的寶貴經驗，這些收穫可是在照片裡看不到的，唯有親身體驗，才能知道一張照片背後的故事是多麼的精彩！

❻ 寬尾鳳蝶乖乖地在沙洲上吸水，我跟同行的好友拍的很開心，即使是現在回想起當時的情況，心中依舊滿溢著快樂。

❼ 往後幾年只要季節到了，我們幾個好友就會相約去看看寬尾鳳蝶，雖然不再有以往的興奮感覺，但看到了依舊會悸動。

TIPS

Nature Photography

台灣寬尾鳳蝶（寬尾鳳蝶）*Agehana maraho*

鮮紅的大尾突是相當容易辨識的特徵，在台灣的蝴蝶種類裡獨具特色。同時牠也是五種台灣保育類蝴蝶之一，也算是這五種蝴蝶當中最不容易被見到的種類。每年的五月間是牠最活躍的時刻，但這段期間的北部天氣常常都是陰雨天，所以想要看到牠，除了地利人和之外，天時大概只能靠運氣了。

下次有機會看到牠時，記得別太衝動，動作太大可是很容易嚇著牠的，不過要是牠可以穩定下來，就會變得非常容易親近，請記得要以最大的耐心跟牠周旋到底，自然可以拍到美麗的畫面。

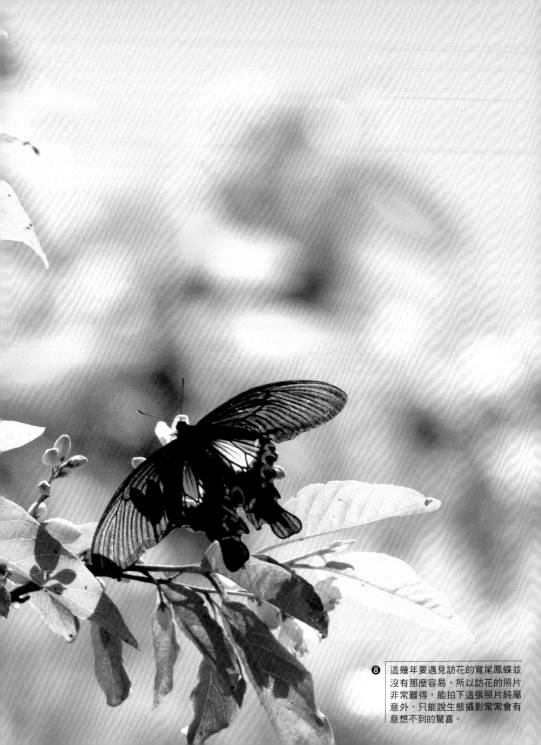

❽ 這幾年要遇見訪花的寬尾鳳蝶並
沒有那麼容易,所以訪花的照片
非常難得,能拍下這張照片純屬
意外,只能說生態攝影常常會有
意想不到的驚喜。

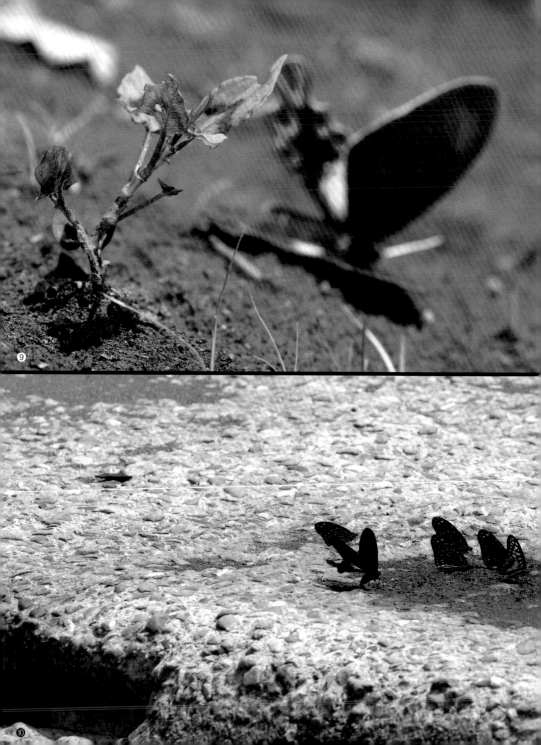

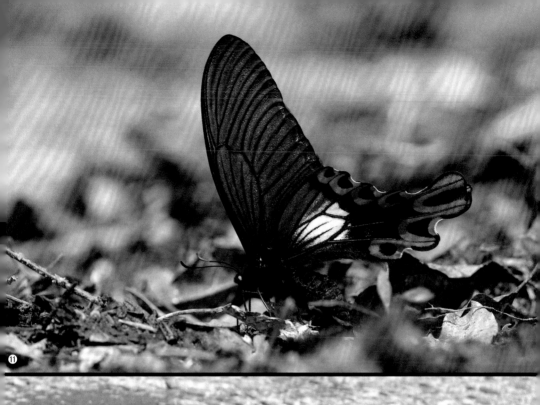

⑪

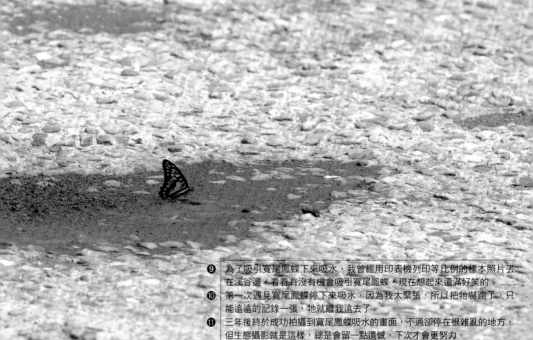

⑨ 為了吸引寬尾鳳蝶下來吸水，我曾經用印表機列印等比例的標本照片丟在溪谷邊，看看有沒有機會吸引寬尾鳳蝶，現在想起來還滿好笑的。

⑩ 第一次遇見寬尾鳳蝶停下來吸水，因為我太緊張，所以把牠嚇跑了，只能遠遠的記錄一張，牠就離我遠去了。

⑪ 三年後終於成功拍攝到寬尾鳳蝶吸水的畫面，不過卻停在很雜亂的地方，但生態攝影就是這樣，總是會留一點遺憾，下次才會更努力。

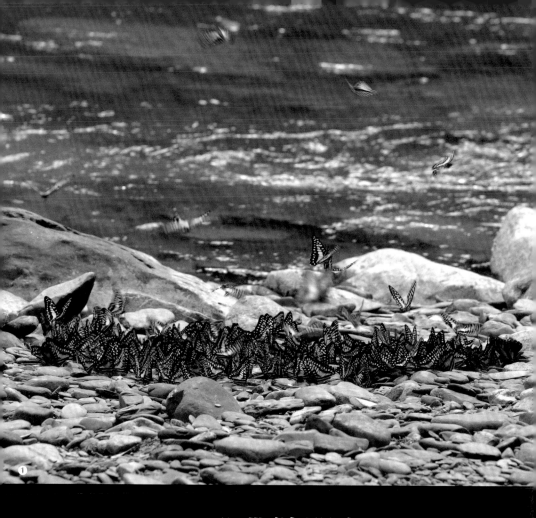

①

與蝴蝶做朋友

台灣環境得天獨厚，具有眾多不同蝴蝶生存及繁衍所需要的氣候、地形等條件，造就了異常豐富的蝴蝶生態。目前已發現累計超過四百種以上的蝴蝶，不但為台灣贏得蝴蝶王國的美譽，更因蝴蝶形態的美麗特性，早年有許多標本收藏家對牠們愛不釋手，創造了過去數十年來台灣蝴蝶標本工業興盛的特殊現象。時至今日，台灣蝴蝶工藝早已沒落，但蝴蝶仍舊

生生不息地代代繁衍，在環境保護意識高漲的趨勢下，人們手中的捕蟲竿漸漸轉換成相機，不再捕捉蝴蝶，而開始用照片取代標本，記錄蝴蝶美麗的影像和生態行為。

　　蝴蝶是只在白天活動的昆蟲，晚上觀察到的蝴蝶通常都躲在葉背下休息，只有少數種類會受到燈光影響而活動；又因為蝴蝶活動深受陽光及溫度的影響，所以想要親近蝴蝶，自然得等到好天氣時，一親芳澤的機會才會大增；平常陰雨天雖然也有機會看到蝴蝶飛過，但數量絕對不會比有陽光時多。但說也奇妙，如果連續幾天都是大太陽天，到後期蝴蝶活動的次數也會減少，所以想要拍攝蝴蝶，最好把握好天氣的前三天，才會有比較好的收穫。

　　拍攝蝴蝶的困難之處，在於必須兼備攝影技術與生態知識。「怎麼找蝴蝶」往往成為入門者的一大難題，就算到了大家口耳相傳的賞蝶景點，也不見得能夠找到蝴蝶，更遑論進行拍攝了。因為除了必須了解蝴蝶的習性之外，學會觀察環境也是一項重要的課題，不過這些都是需要透過時間與經驗的累積，因此我比較建議大家可以先從人工的蝴蝶園開始進行觀察與練習。

　　一般而言，蝴蝶園的特色就是種植許多蝴蝶幼蟲的食草以及蜜源植物，並利用大型網室將蝴蝶侷限在一

❶ 早期捕蝶者都會在溪谷邊做陷阱，趁著蝴蝶群聚吸水時再一網打盡。

❷ 除了訪花與吸水之外，有一部分蝴蝶會選擇地上的腐果來吸食。

❷

定的空間內。在這樣的人工環境下，蝴蝶密度遠比野外高很多，是練習拍攝技巧的好機會。在這裡可以練習構圖、快門的掌握時機；也可以觀察蝴蝶的習性，增進自己對蝴蝶的認識，不過相對的，蝴蝶園裡的蝴蝶，種類往往較為固定且場景單調，所以一旦能夠掌握拍攝技巧後，還是建議大家往野外進行觀察拍攝。

通常我們都會有一個既定印象，就是蝴蝶會吸食花蜜。事實上，這樣的認知並不完全正確，因為蝴蝶的食性是非常廣的，甚至有很多蝴蝶其實根本不會去訪花，反而對於一些味道強烈的東西比較感興趣，例如腐果或是糞便甚至動物屍體，所以在一些山區的著名蝶點，常常有人會留下鳳梨陷阱，因為鳳梨的味道強烈，發酵過後的效果特別好。但是我並不鼓勵大家這樣做，因為這樣的畫面拍攝起來就不生態了，畢竟荒郊野外哪來的鳳梨呀，完全違背了蝴蝶的自然習性。而拍攝過後所留下的陷阱，也可能造成被吸引前來的蝴蝶，久久不離去，反而容易遭到天敵捕捉。所以我建議

③

大家可以尋找一些開花的植物、或是容易有落果的地方拍攝，才是比較恰當的作法，例如夏天的蓮霧樹及構樹，只要能結出滿滿的果實，就不用擔心底下沒有蝴蝶。

除了上述的食性之外，大部分的蝴蝶也好吸水來補充體內所需的物質，一般在溪邊吸水的蝴蝶通常是雄蝶，因為牠們要吸取溪床底下的礦物質及無機鹽，然後儲存在體內，等到與雌蝶交配時再傳給雌蝶，讓子代不必擔心因為取食缺乏礦物質及鹽分的葉子而營養不良。所以只要挑選好天氣來到有平坦沙洲或是礫石灘的溪谷地，很容易就可以觀察到蝴蝶吸水，有時運氣好沒受到其他的干擾，更有機會可以目睹上百隻蝴蝶群聚吸水的壯觀畫面。

除了覓食之外，一般要觀察到蝴蝶停棲是不太容易的，所以必須先學會觀察食草與環境。因為蝴蝶不是恆溫動物，體溫是無法依賴身體的機能來維持，所以牠們常常需要曬太陽，以提高身體的活動溫度。要是溫度過低時，牠們甚至會無法飛行，所以只要在展望好的地方，牠們通常都在一旁的草叢邊或是樹上曬太陽，此時也能看見牠們難得一見的展翅畫面；再來要是能夠認識牠們的食草，除了有機會能夠找到卵與幼蟲之外，平常也有機會觀察到雌蝶來樹上產卵，不過通常來產卵的蝴蝶，都會選擇陽光比

較照射不到、甚至還有樹枝遮蔽的地方，所以拍攝起來尤其困難。

　　台灣蝴蝶的多樣性與棲地複雜的程度，是難以想像的。許多蝴蝶的分布只侷限在某些地方，或是族群數量稀少到難得一見；或許也因為活動習性的關係，讓我們無法輕易看到牠們，所以想要將台灣的蝴蝶拍攝齊全，幾乎是一件不可能的任務。曾經有香港的蝶友問我拍攝台灣蝴蝶的完成度。說來汗顏，還是有很多蝴蝶的種類遠超乎我可以尋覓的範圍。這幾年因為網路論壇的發達，網友資訊交流快速，大部分蝴蝶情報的取得變得十分容易，不過還是有為數不少的蝴蝶不容易找到，這也是現階段台灣喜愛或拍攝蝴蝶的眾多同好所致力追求的目標。

　　早期台灣最盛行的自然活動是賞鳥，其他的自然觀察並不盛行，不過現在賞蝶活動隨著數位相機的普遍漸漸盛行起來，最近幾年也有一些成果出現了。在全台各地拍蝶愛好者的努力下，許多原本以為稀少的蝴蝶種類，不僅找到棲息地，甚至發現很多適合拍攝蝴蝶的地方，這雖然是件好事，但同時也成為隱憂。好處是拍攝蝴蝶不再如此困難重重，隱憂是大家過度消費山林所造成的破壞；畢竟有些生物棲息地原本就很脆弱，經不起太多人為的干擾，有時因為賞蝶過程對蝴蝶的干擾，甚而造成死亡，這些

④

後果都不是我們能夠量化估計的。

　　這幾年一路走過追蝶的紀錄過程，變化點滴在心頭，難免有感觸及痛心，因此更希望喜好蝴蝶的你我，除了愛蝴蝶之外，也能更愛護自然環境。有好的環境才能成就蝴蝶的美麗，如果環境消失了，蝴蝶自然也找不到了，不是嗎？在攝影的同時，希望你我能共同體會更深層的意義。對於一些比較敏感的賞蝶地點，能夠多加保護，避免因過多的人為干擾而產生不可預期的後果。期待未來的幾年，你我還有這麼多的蝴蝶可以拍攝，還有這麼美麗的自然可以親近，我相信這是你我的共同期待。

③　蝴蝶園裡飼養的通常都是顏色漂亮的鳳蝶及大白斑蝶，其中黃裳鳳蝶在蝶園算是很常見的種類，也是練習拍攝很好的對象。
④　大部分的蝴蝶都會來水邊吸水，而且以雄蝶為主。

與蝴蝶做朋友　　053

為什麼大家都可以拍出整隻清楚的蝴蝶，但我卻常常拍出翅膀或者身體一部分糊掉的照片呢？

攝影學有個名詞叫做「景深」，意思是說在畫面裡能夠清楚呈現的範圍，而這個範圍的大小，受到你使用的相機、鏡頭、光圈設定、對焦位置等等的因素影響。但不管它的範圍大小，可以肯定的是，它清楚的範圍會跟你的鏡頭方向保持垂直（除非使用特殊的移軸鏡頭）。詳細來說，就是當你對好焦，畫面會有一段清楚的範圍，而這個範圍會跟你鏡頭的方向是垂直的。

當我們觀察蝴蝶時，可以發現牠不論是闔起翅膀或者展開翅膀，常常會變成一個平面，而我們在拍照時，就會以這個平面當作基準，盡量讓鏡頭的方向跟翅膀保持垂直，這樣就可以拍出一張蝴蝶全身上下都很清楚的照片。所以每次觀察人家拍蝴蝶時，每當蝴蝶在地面吸水，要拍好就一定要把相機貼平地面來拍，但彎腰的動作實在不易操作相機，所以索性就整個人趴到地上，大家會說「趴蝶」也是因為這個緣故。看起來很辛苦，但拍出來的照片真的很漂亮，下次有機會去拍攝蝴蝶時，別怕髒，記得多帶件衣服，勇敢給它趴下去就對了！

⑤ 畫面中清楚的範圍我們稱之為景深，模糊的地方則稱作散景，由此圖可以知道，在近拍蝴蝶的時候，其實景深都只有一點點，要控制得宜就必須不斷的練習。

⑥ 攤平的黑尾劍鳳蝶（木生鳳蝶），就要從正上方取景才能將景深控制的剛剛好。

⑦ 要拍好蝴蝶，就要先學會怎麼趴下來，這樣才能將景深控制在剛好的位置。

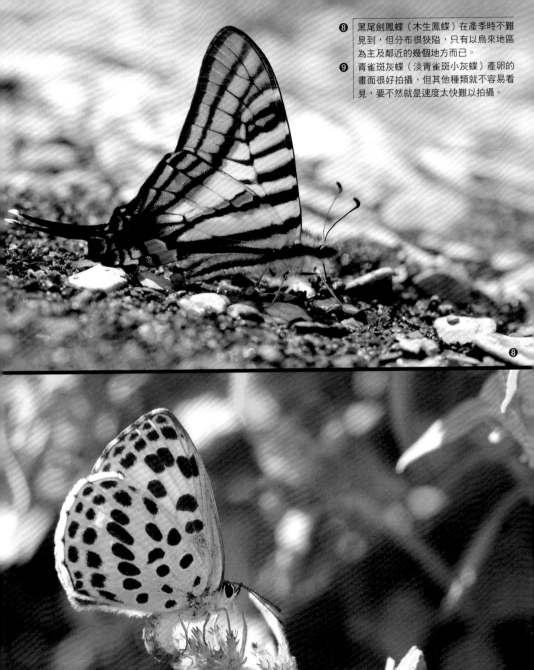

⑧ 黑尾劍鳳蝶（木生鳳蝶）在產季時不難
見到，但分布很狹隘，只以烏來地區
為主及鄰近的幾個地方而已。

⑨ 青雀斑灰蝶（淡青雀斑小灰蝶）產卵的
畫面很好拍攝，但其他種類就不容易看
見，要不然就是速度太快難以拍攝。

⑧

⑨

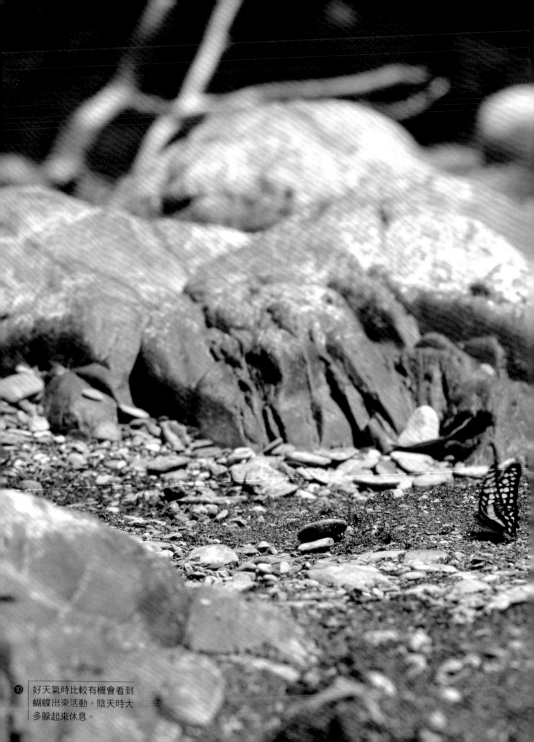

⑩ 好天氣時比較有機會看到
蝴蝶出來活動，陰天時大
多躲起來休息。

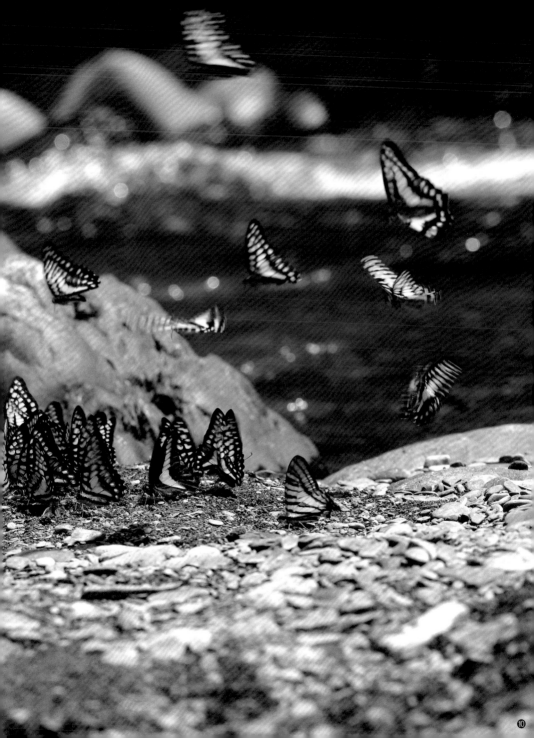

⑪ 好天氣時可以看到蝴蝶在陽光下展翅曬太陽以提高身體的溫度。

⑫ 糞便是一些蛺蝶類喜愛的食物，雖然長得漂漂亮亮的，但吃的東西對我們來說實在是千奇百怪。

⑬ 有些會分泌樹液的樹種，除了吸引甲蟲之外，同時也會吸引蝴蝶前來吸食，而且這類型的蝴蝶通常都很乖巧，是很好的拍攝對象。

⑭ 蝴蝶園裡栽種很多蜜源植物，飼養的蝴蝶都會來訪花，要拍攝訪花的畫面相對十分容易。

⑪

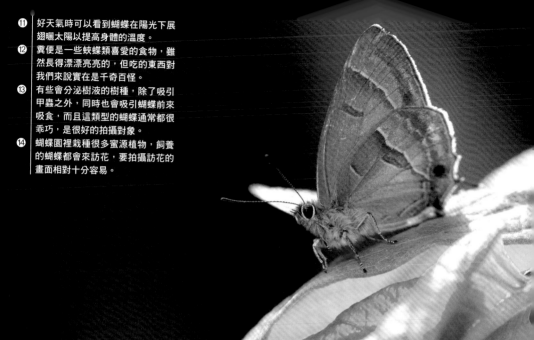

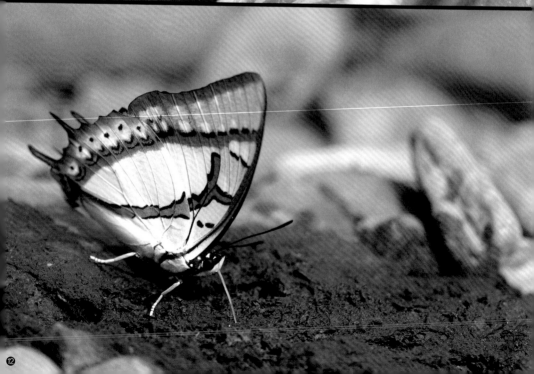

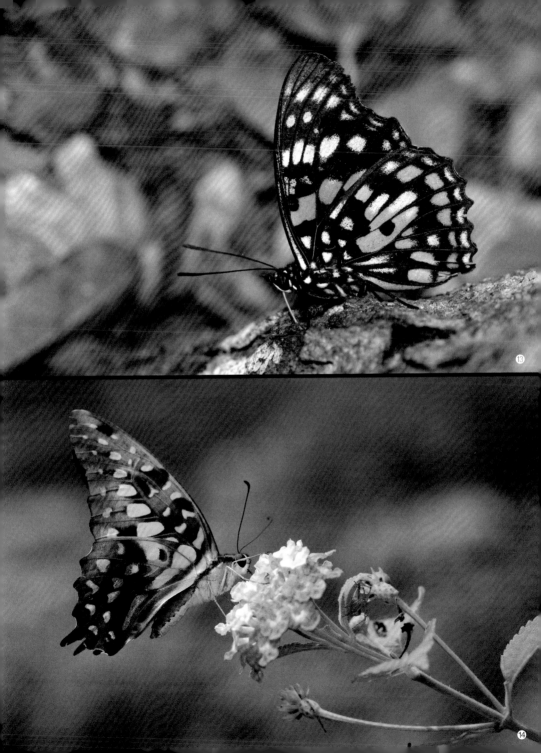

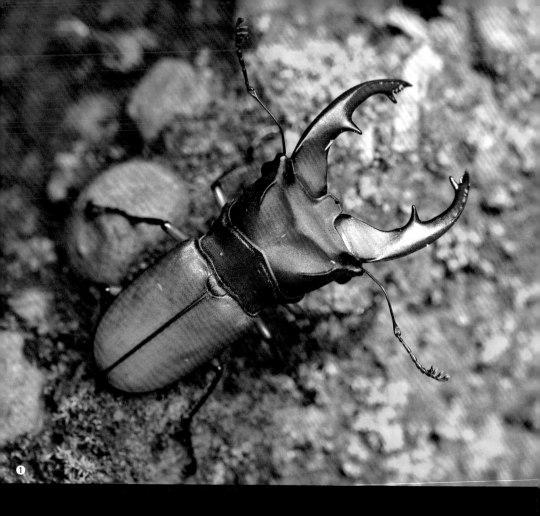

甲蟲王者是我的生態老師

從小我就非常喜愛節肢動物，水溝裡的溪蝦跟螃蟹、潮間帶的寄居蟹等，都是讓我開心觀察的對象。後來開始對甲蟲很著迷，甚至一度很狂熱的採集與飼養甲蟲，雖然還不到神人

等級，但也夠瘋狂了，現在回想起當時的模樣，我還真是佩服自己的恆心毅力，幸好有格外包容我的爸媽，不然因為飼養甲蟲而把家裡弄得到處都是小黑蚊，我想大概也沒多少爸媽受

得了這樣的狀況。

小時候在自己家附近，採集扁鍬形蟲與鬼豔鍬形蟲，眼界尚未全開的我就已經非常滿足！有年夏天，偶然間我發現隨地丟棄的果皮，居然引來甲蟲吸食，從那一次之後，我會刻意把吃完的西瓜皮丟在家裡附近，試圖吸引甲蟲來吸食，但成效不彰，畢竟牠們是靠著氣味尋找過來，而西瓜在發酵腐敗後並不會產生非常強烈的味道。所以大部分的採集者大多使用鳳梨來做陷阱，野外也常常看到有人在樹上掛著鳳梨片來吸引甲蟲與蝴蝶，只是基於生態觀察的初衷，我並不建議這樣做，因為這樣無法觀察到牠們真正的生態，並且有可能造成環境衛生的問題。

記得有一年跟著家人出外旅遊，當時的中橫公路還是暢行無阻，我們一家來到德基水庫附近走走，那時候我在花圃間撿到一隻只有半截的甲

❷

❶ 第一次在野外採集到雞冠細身赤鍬形蟲，讓我開心了好久。

❷ 在廢棄的柑橘園裡遇見鬼豔鍬形蟲在求偶，用手機來拍攝也是一張很棒的生態照片。

❸ 寄居蟹是我小時候的最愛，以前在潮間帶遇見牠們都想帶回家，但海生的寄居蟹其實是難以養活的。

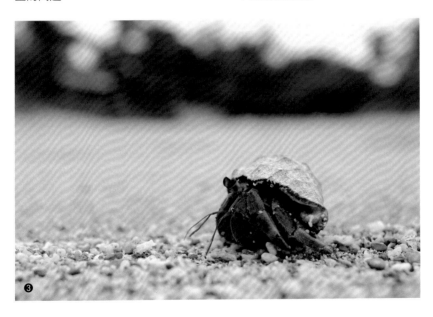

❸

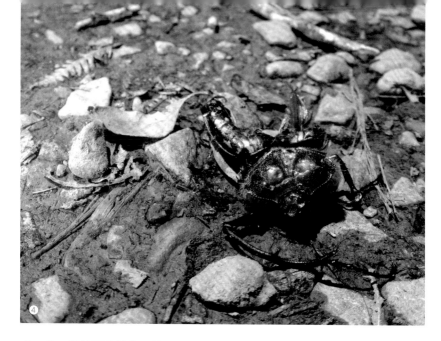

蟲，我一眼就認出牠來，牠是台灣最大型的甲蟲「長臂金龜」。那時候的我超級興奮，還以為我撿到了非常珍貴稀有的甲蟲，其實牠在台灣林相完整的地方，數量還是不少，只是因為牠的外形很漂亮，所以面臨很大的採集壓力，也因此被列為保育類昆蟲。當時年紀還小的我，還是貪心的將長臂金龜帶了回家。不過如果有機會在野外遇到牠時，記得拍拍照、用心觀察就好，千萬不要隨意採集。

　　長大後，考上駕照也擁有自己的摩托車，只要是空閒的夏夜，我幾乎都不會錯過，一逮到機會就會往石碇、坪林、烏來、三峽等地方衝，甚至會去更遠的北橫公路，也曾經搭著朋友的車，在他下班後就一路浩浩蕩蕩地往梨山去，為的都是那些只有在書本裡看過的甲蟲朋友們！這段期間

把我的眼界整個打開了，不僅接觸到更多新奇的物種，也滿足了小時候不能滿足的渴望。我採集的昆蟲種類雖然不算多，但我並沒有足夠的財力及空間可以好好保存牠們，這些標本留在我家實在可惜，所以後面幾年漸漸開始以攝影為主，雖然還是會忍不住想帶一些甲蟲回家養，但比起以前的採集慾望，現在的我反而更想幫牠們一一記錄下帥氣的樣貌。

❹　第一次撿到長臂金龜的屍體，身體只剩半截，後來也曾觀察到類似的個體，看樣子應該是被鳥類捕食之後的殘骸。

❺　小時候只要在家門口丟棄果皮，自然會吸引扁鍬形蟲來吸食，甚至晚上開燈時牠也會跟著飛進來。

❻　以前書上都說鹿角鍬形蟲很常見，不過不曾在野外遇見過牠，直到自己開始採集之後，才真的在烏來見到本尊，雖然不是大型的個體，但也是我的第一次經驗，到現在都還印象深刻。

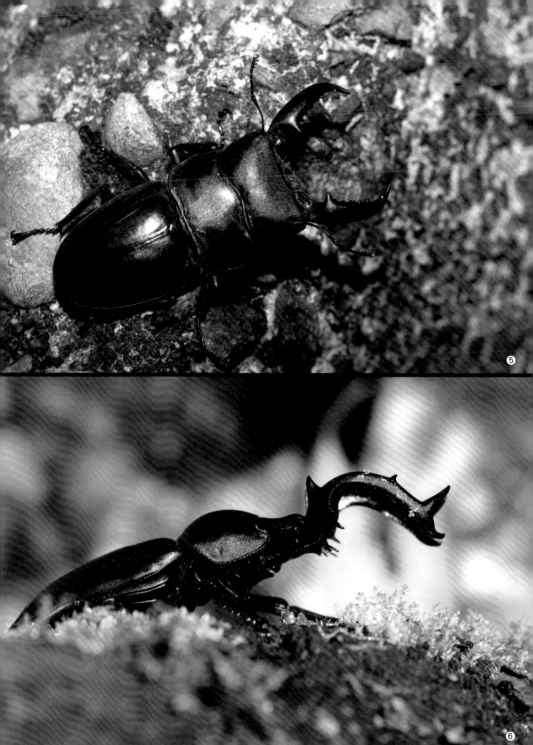

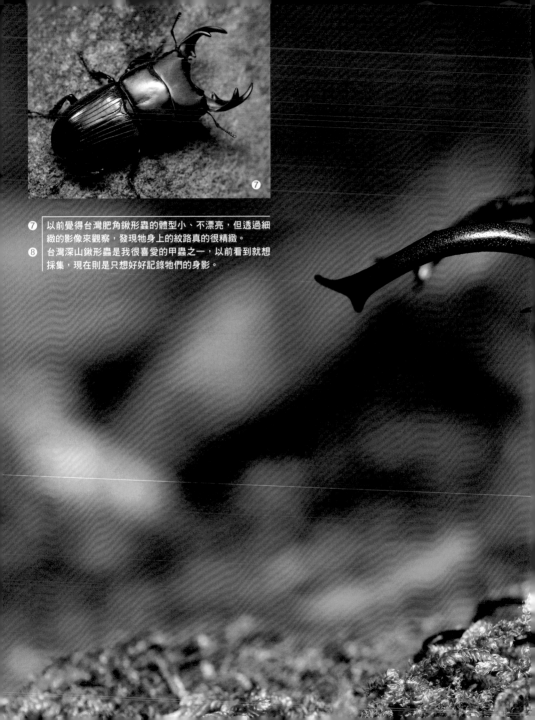

❼ 以前覺得台灣肥角鍬形蟲的體型小、不漂亮，但透過細緻的影像來觀察，發現牠身上的紋路真的很精緻。

❽ 台灣深山鍬形蟲是我很喜愛的甲蟲之一，以前看到就想採集，現在則是只想好好記錄牠們的身影。

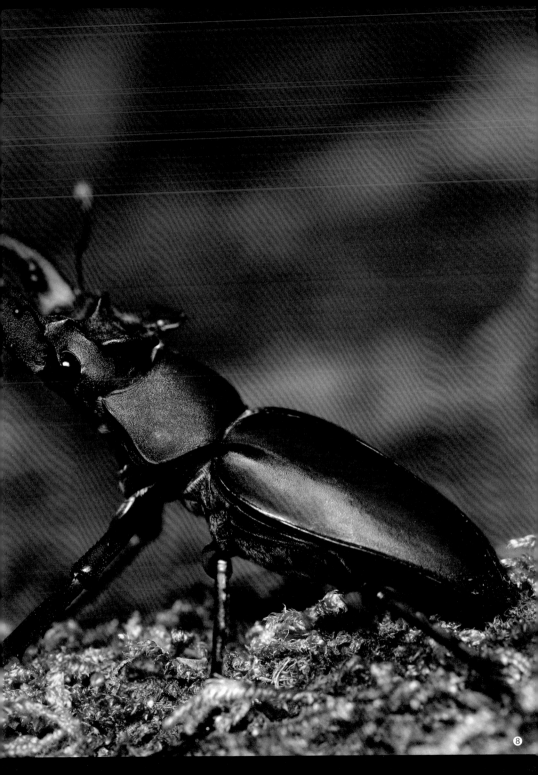

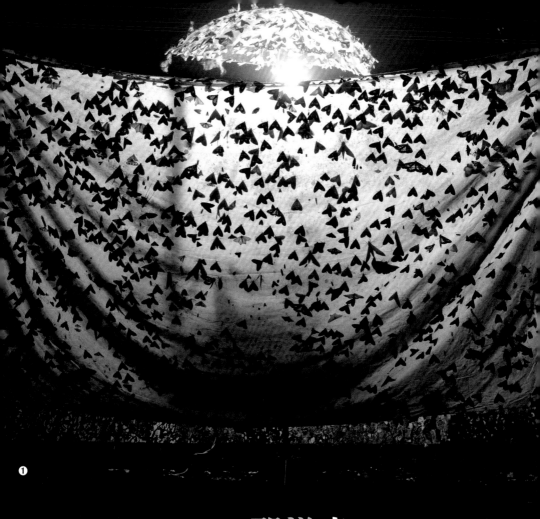

❶

就是**那道光**

許多昆蟲都具有強烈的趨光性，其中尤以甲蟲及蛾類為甚，因此觀察甲蟲最簡單的方法，是去山區裡找路燈。不過甲蟲為何要趨光呢？這個問題到現在都還沒有定論，但這個行為的確有許多有趣的面向值得探討，牠們為什麼要趨光？趨光有什麼好處？

「飛蛾撲火」這句成語有自取滅亡的含意，在現實生活也的確如此，或許大家會想，牠們為什麼要自殺？

不過這個行為可是在人類懂得用火之前就已經存在的！幾百萬年前，晚上的光源從那裡來呢？答案就是月光。根據以前採集昆蟲的經驗，每當月光太亮時，路燈下的蟲況就會不好，因為明亮的月光已經照亮整個森林，相對路燈的亮度就會比較低，自然對昆蟲的吸引力也會大為減少。所以以往採集昆蟲時，都會選擇較無月光的時候，中高海拔山區的夜晚，如果再有一層薄薄的霧，效果就會更好了！

❶ 燈光誘集可以吸引非常多的昆蟲前來聚集。
❷ 停留在路面上的趨光甲蟲，常常一個不小心就成為輪下的亡魂。
❸ 以前在燈誘採集時，就常常遇見刺猬椿象過來捕食蛾類，這些難得的畫面一定要記錄下來。

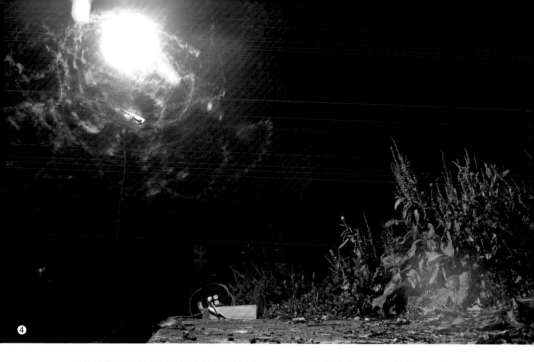

❹

因為薄霧可以把路燈的光線再反射出去，讓它照亮的範圍更大，所以夜觀甲蟲記得先看農民曆，這句話可不是開玩笑哦。

回到正題，既然月光沒有讓昆蟲更加聚集的效果，反而讓昆蟲四處飛，那為什麼還要說昆蟲有趨光性呢？或者我們可以修正一下說法，在夜色的庇護之下，位居食物鏈底層的昆蟲出來飛行，被天敵看見而遭捕食的機率是會大幅降低的。但昆蟲的感官能力範圍並不大，所以一旦沒有微亮的月光指引下，牠們或許只能盲目的到處飛，不容易進行繁衍交配；而有月光的照射，牠們或許就有機會飛到比較明亮空曠的森林邊緣，讓彼此配對的成功率增加。

為什麼我會這樣推測呢？因為我發現昆蟲在趨光時，牠們並不會直接靠近光源，而是在光源附近繞來繞去的，最後則可能停在路燈附近的樹上休息，一路到隔天早上都還在，雖然趨光是牠們的選擇，但最終牠們還是會選擇躲在稍微陰暗的位置。也有一部分的昆蟲很可愛，很多甲蟲都不善於飛行，畢竟身上的甲殼是有點重量的，在飛行的平衡感上，無法那麼完美，所以有時會見到甲蟲在路燈附近繞一繞，然後一個不小心就往路燈撞了一下，發出「叩」的一聲，就掉到地面上，那種夜晚在地上爬來爬去的甲蟲或者蛾類大抵都是這麼來的。

以前飛蛾會撲火，現在甲蟲會撲燈，不過結果都差不多。不管有沒有月光，路燈沒壞肯定是每晚都開著，除了為人類帶來一些文明的便利之

外，我們是否同時也能思考一下，晚上杳無人煙的山區，卻有一盞盞明亮的路燈大放光明，是否真的有這個必要？除了能源的無謂浪費之外，那些無辜成為車下亡魂的昆蟲，是不是也可以幫牠們發聲一下？但值得慶幸的是，這幾年逐漸在改善了，除了換成較不趨光的黃色路燈之外，有些地方甚至改成比較節能的LED燈，不過對於喜愛夜間觀察的我而言，內心卻有種莫名其妙的矛盾，天使跟惡魔始終在我心裡不斷拉鋸交戰！

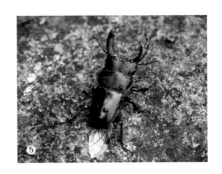
❺

❹ 利用長時間曝光的方法，可以拍下蛾類在燈光附近亂飛的軌跡。
❺ 我第一次遇見的長角大鍬形蟲，就是白天在路邊閒逛時遇到的，推測應該也是前一晚趨光的個體。

TIPS Nature Photography

在路燈底下發現的昆蟲，通常都沒有什麼生態行為可以觀察，不過有個現象倒是可以注意一下，就是路燈附近常常會吸引蟾蜍前來捕食蛾類。甚至也有蝙蝠前來，也常常看到螳螂或者刺螽椿象前來捕食蛾類，這些畫面都是拿來作生態教育很好的素材；而那些被路燈吸引過來，不幸成為車下亡魂的昆蟲，這些比較殘忍的畫面，也有生態保育的概念可以談，記得要很忠實的把這些生態行為都記錄下來喔！

除了路燈底下尋找趨光的甲蟲之外，如果想要拍到比較有生態行為的畫面，那可能就要多認識一點植物了。白天時，很多種類的甲蟲都會去吸食樹液，例如獨角仙對於光蠟樹就情有獨鍾，不論白天或者晚上，都可以看到牠們群聚在樹上刮食樹液，也會出現打架交配等行為；而遍佈中低海拔的青剛櫟，如果發現因為病變而長出樹瘤分泌汁液，也會吸引甲蟲及蝴蝶過來取食；夏天結實累累的構樹，不論樹上正在生長的果實或是落果，牠們通通都很喜愛；北部陽明山周遭一帶也有很多柑橘園，這些柑橘樹的樹液常常都有甲蟲與蝴蝶前來吸食，因為植株不算高大，所以可以近距離的觀察，甚至用手機都能成功的拍攝，另外有一些天牛及小型的金龜子也會訪花，只是這類群的甲蟲通常很難直接拍攝到，大多以觀察為主。至於一些日行性的甲蟲，其實偶爾也會見到牠們在林道爬行，所以除了抬頭看樹種之外，記得也要注意一下腳邊有沒有昆蟲喔！

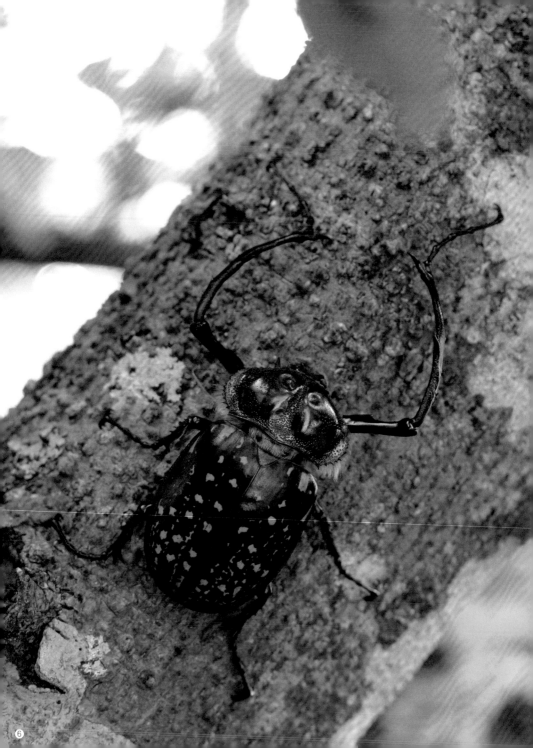

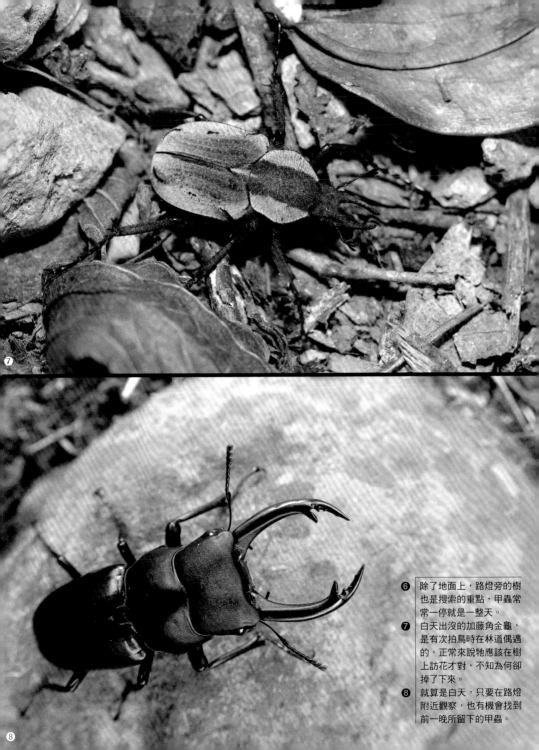

❻　除了地面上，路燈旁的樹
　　也是搜索的重點，甲蟲常
　　常一停就是一整天。

❼　白天出沒的加藤角金龜，
　　是有次拍鳥時在林道偶遇
　　的，正常來說牠應該在樹
　　上訪花才對，不知為何卻
　　掉了下來。

❽　就算是白天，只要在路燈
　　附近觀察，也有機會找到
　　前一晚所留下的甲蟲。

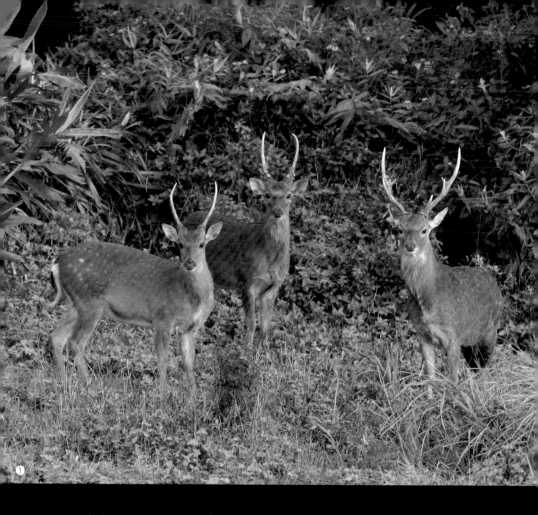

①

追逐草原梅花鹿

2013年的農曆年後，我與自然生態攝影家廖東坤老師，原本預計要前往南部拍攝紫蝶幽谷的群聚生態，南下三天的旅程，我們住在墾丁天際線民宿，民宿老闆除了是我們的好朋友之外，同時更是墾丁觀察梅花鹿的專家！這趟旅程裡，梅花鹿是我們觀察的重點之一，但生態觀察往往最難掌握的就是氣候，就算用經驗來判斷也是會失準的。原本以為三月開始，

紫斑蝶會陸續往北方遷徙，沒想到農曆年節艷陽高照，牠們的時序就提早了，當我們準備出發南下時，紫斑蝶幾乎飛光了，於是只好將拍攝重點放在梅花鹿上。

生態攝影就是生態觀察的延伸，所以在「與生態攝影的第一次接觸」這個章節裡提到，要拍好生態攝影，必須要對主角有所了解才行，說來大

家可能難以置信，墾丁的梅花鹿現在已經在社頂公園一帶的草原成功野放了，數量比我想像中更多，但為什

❶ 梅花鹿在墾丁成功的野放，目前已經有相當數量的族群，只是生性害羞的牠們，不是這麼容易就可以接近的。
❷ 每當我們發現牠時，其實牠早已發現我們，從這張照片可以知道，牠們活動的範圍很貼近人類的住居。
❸ 如果不仔細找，根本不知道牠們就躲在裡頭偷看你。

麼平常去墾丁玩都看不到鹿呢？因為草食動物本來就比較敏感，當人們往大草原踏青時，牠們大老遠就被嚇跑了，而且為了躲避天敵，牠們也多半選擇在清晨及黃昏時出來活動。所以為了觀察群聚的梅花鹿，我們早上五點鐘就必須起床了，冬天的清晨依舊一片漆黑，我們就這樣摸黑來到社頂附近的草原，一路上聽著好友聊著觀察梅花鹿的經驗，真的很難相信他只是一個民宿老闆而已，自然觀察並不需要豐厚的學術底子，但只要長時間的觀察，你一定可以變成達人。

說真的，沒有好友帶路，在這一片漆黑的大草原裡，還真的不知道要從何找起。好友的眼睛有如老鷹般的

銳利，沒多久就發現了一小群母鹿，但我看了半天才找到是在哪裡，原來牠們在我們到來之前，早就躲在草堆裡頭偷偷的觀察我們，或許是靠著嗅覺及聽覺發現我們的存在，畢竟一台大車子在草原行駛，難免會有噪音，所以為了更順利觀察，我們開始選擇從下風處突襲，只要在遠處發現鹿群，我們就下車慢慢的爬過去，就這樣我們緩緩地越來越靠近鹿群了。

第三天的清晨，我們一樣摸黑到草原來尋找梅花鹿，有了昨天的經驗，我們拍攝及觀察鹿群更加得心應手，為了更順利拍攝到預期的美麗畫面，我們決定兵分兩路來包抄鹿群，當我們到達草原的低點時，天色開始

微亮，天空的顏色起了色溫變化，當時心想如果能有一小群鹿站在草原高點就好了，這個念頭才剛浮現，居然真的有一隻母鹿站了出來，接著又有一隻母鹿及一隻美麗的公鹿也出現了，大家屏息專心的按著快門，畢竟這樣美麗的畫面不知道能維持多久，果然約莫十幾分鐘的時間，天空昏黃的色調又轉為清晨的淡藍色，天色也越來越亮，我們心滿意足地結束了這

趟的觀察，與好友及廖老師一同返回民宿享用早餐，並分享拍攝的心得與喜悅。

❹ 天黑之後，牠們才會大膽的在草原走來走去，但因為沒有光線，我們也無法拍攝，雖然硬是拍下一張畫質很差的照片，但這卻是很棒的紀錄照。

❺ 發現苗頭不對，牠們就會從草原退到旁邊的草叢靜觀其變。

❻ 開車怕驚擾牠們，只好下車在草地等待。

❼ 不好接近，只好用長鏡頭在遠處捕捉牠們的生態行為。

什麼是色溫？為什麼天空會有顏色的變化？

色溫即為色彩冷熱的溫度表現，各種顏色光波變化的計算單位，我們稱之為「K」值，而色溫的標準是由科學家將一個絕對黑體從零下273度開始加熱，在加熱過程中所產生的顏色變化所制定出來的，就像我們觀察金屬加熱的過程，從剛開始熔化產生的橘紅色，溫度越高就開始變黃，然後變成白色光，最後接近藍紫色，隨著能量的強弱開始產生紅黃色到藍紫色的變化，這就是所謂的色溫，我們所謂的暖色調，例如廁所裡的鎢絲燈泡、昏黃的路燈，就是低色溫，而冷色調則是天氣晴朗的下午天空或者日光燈所照射出來的感覺，這就是高色溫，那為什麼天空會

❽

❾

有這樣的顏色變化呢？

日出之前或者日落之後，因為太陽的光線很少，大部分的紅黃光都被臭氧層所阻隔了，但無害的藍紫光仍然可以穿越過去，所以這時候天空會看到微微的藍色調，等到太陽從海平面升起或者落下時，因為角度的關係要直接穿越比較厚的大氣層，此時臭氧層無法將所以光線都隔絕下來，但光波較短的藍紫光都被大氣層中的微粒子散射開來，所以只剩下紅光及黃光能夠穿越，因此我們就會見到昏黃的天空，而到了中午左右太陽在正上方，傳過的大氣層最薄，所有光線都能正常地穿過，所以我們看到的顏色不會偏紅也不會偏藍，是接近白光的顏色，等到下午到日落之前，太陽位置又開始偏了，臭氧層隔絕了一部分黃紅光線，大氣層也無法將大部分的藍紫光散射開來，所以這時候天空看起來就會是藍天白雲的感覺，這就是天空顏色變化的原因，但它跟攝影有什麼關係呢？

在不同的色溫狀況，每種顏色都會有些微的變化，拿一張白紙在日光燈與鎢絲燈管下看到的顏色也會有一點差異，但人眼透過大腦的運作，會自動將我們看到的白色校正回來，相機卻沒有辦法，所以通常在我們的相機裡頭都會有一個設定叫做白平衡，現在相機本身已經很聰明了，所以大部分的狀況我們選擇自動白平衡通常都可以拍出不錯的色彩，但要是遇到陰天

⑩

⑪

或者在昏黃的光線時，有時候相機的白平衡就會開始失準，而拍出跟我們肉眼看到不一樣的色彩，這時候就要透過校正的動作來平衡色彩，專業相機有比較細微的設定，但小相機只會有一些模式可以選擇，例如在陰天時，就選擇陰天模式，太陽光底下可能就選擇日光模式，在黃昏時就可以選擇鎢絲燈模式，透過白平衡來修正色彩，這樣拍出來的顏色才會比較正確。

⑧　天亮之前，天空會呈現微微的藍色調，但遠處的太陽正準備升起，所以就出現了橘紅色的天空。
⑨　下午只要是晴朗的好天氣，天空都是漂亮的藍色調。
⑩　調整正常的白平衡，拍出來的顏色會跟我們視覺非常接近。
⑪　如果白平衡調整錯誤，色調就會變得很奇怪，所以下次要是拍出奇怪顏色的照片，記得先檢查是不是白平衡設定出了錯。

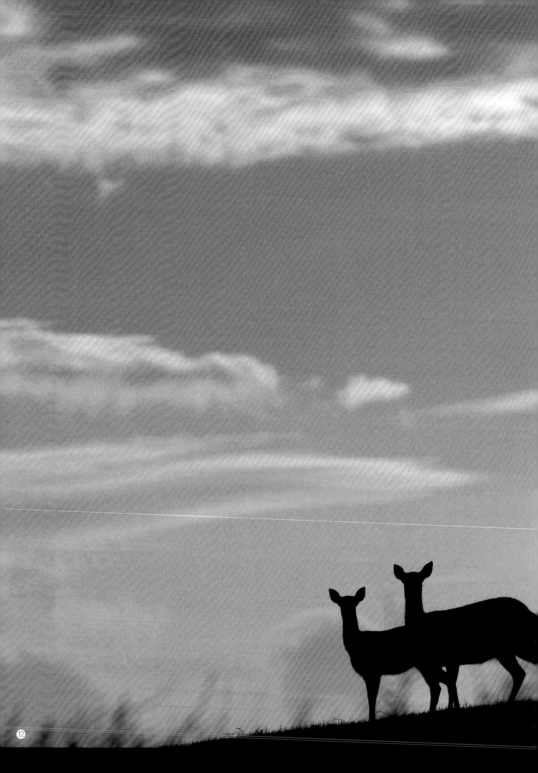

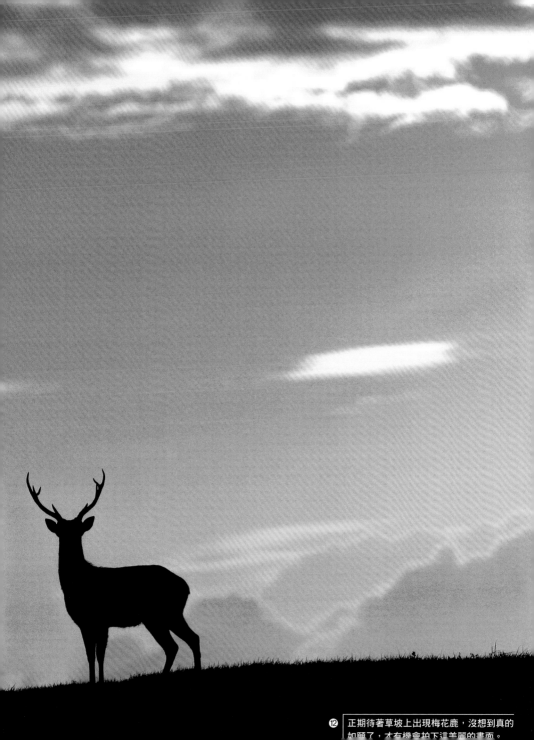

⓬ 正期待著草坡上出現梅花鹿，沒想到真的如願了，才有機會拍下這美麗的畫面。

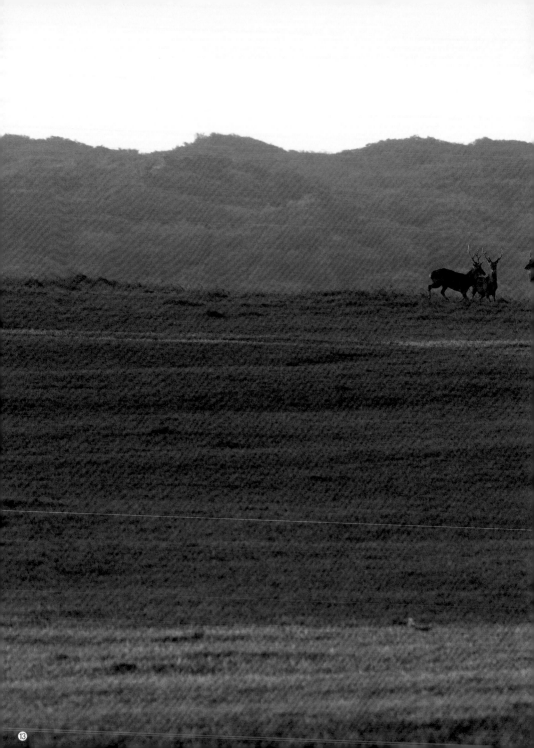

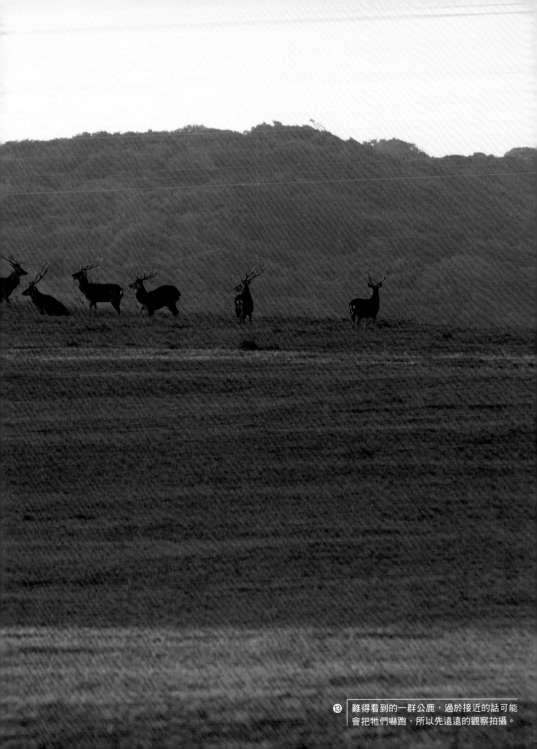

⓭ 難得看到的一群公鹿，過於接近的話可能
會把牠們嚇跑，所以先遠遠的觀察拍攝。

會笑的**夜晚精靈**

　　剛開始迷上採集的時候，因為一天到晚往山裡跑，在夜晚一定有機會碰到青蛙，只是當時的牠們並不是我熱衷的目標，所以我就沒有多加留意。但綠色的青蛙實在很迷人，想要讓人不喜歡也難，慢慢的我也開始替牠們留下一兩張照片，直到有一次跟社團的學長們去烏來夜間觀察，在路邊的水溝裡發現了台北樹蛙，正在觀察時還聽到翡翠樹蛙的鳴叫，完全沒

料到正在鳴叫的牠就在我們的頭頂上而已，當時的我心想，原來我可以跟牠們這麼靠近！往後除了夜間採集之外，我也會順便巡一下這條水溝，後來陸續觀察到面天樹蛙、褐樹蛙等蛙種，這一條水溝也開啟了我觀察兩棲類的興趣。

很多事物都是了解之後才會真正喜愛。當我發現兩棲類可愛的表情跟動作時，不禁興起深入觀察的念頭，想要把台灣所有的種類都看過一輪，於是我就翻著圖鑑看了一遍又一遍，把牠們的出沒地點及特徵通通記下來。大一那年暑假，我在三峽的建安國小帶領兒童營隊，有一次上培訓課程時，外頭忽然下起雨來，窗外的青蛙叫聲此起彼落，但我分不出來是那些種類，直到下課後到外頭觀察，才

發現原來是中國樹蟾，這種超可愛的小型蛙種瞬間成為大家注目的焦點，當然我也不例外。後來為了好好觀察及拍攝中國樹蟾的身影，即使從我家騎車到建安國小需要一小時左右的車程，我還是心甘情願的跑了好幾趟。有一次到了建安國小，當地卻沒有下雨，怎麼樣也聽不到中國樹蟾的叫聲，我靈機一動，用水槽上的水龍頭，接上水管後開始灑水，花圃甚至都出現了積水，但始終還是不見蹤影不聞其聲，雖然花圃小小一個，但我卻怎樣都找不到牠，於是我放棄了，

❶ 第一次在烏來見到橙腹樹蛙時，還真不敢相信自己的眼睛，吻端的小紅唇還真是性感呀！
❷ 比起昆蟲，兩棲類多了生動的表情，這也是後來我開始喜歡觀察牠們的原因。

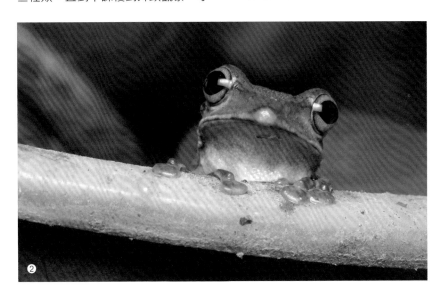

❷

會笑的*夜晚精靈*

真的是超會躲藏的小傢伙，我心裡這麼想著。

之後因為社團展覽的關係，我抓了兩隻中國樹蟾放在觀察箱飼養，裡頭我鋪了泥土還種了黃金葛，後來展覽了幾天，社員跟我說青蛙不見了，不過觀察箱卻沒有被破壞的痕跡，眾人百思不得其解，放了約一個禮拜，我正打算把觀察箱的植物移出時，才發現中國樹蟾居然就躲在樹根裡頭！原來如此，在沒啥水氣的時候，牠們會減少自己的活動，甚至躲在樹根裡保持濕度，這也讓我回想到建安國小花圃灑水事件，難怪那時候我怎樣都找不到牠們！牠們真的滿厲害的，我太小看牠們了！

後來有一次，我在家裡附近的便利商店買完東西正要走回家，感覺好像聽到樹蟾的叫聲，再仔細聽一下好像真的是從後山的方向傳來的耶！但後山是墓園耶，怎麼可能有蛙？不過我還是鼓起勇氣跑去觀察，沒想到真的有中國樹蟾，而且數量只能用非常非常非常多來形容，原來我家後山這種低度開發的環境，其實蘊含了豐富的生態。自然觀察不一定只要追逐明星物種，有時在家裡附近走走，常常會有意想不到的收穫呢！

一直以來我對於小巧精緻的物種都非常喜愛，其中赤蛙科裡頭我最喜愛的莫過於台北赤蛙，根據文獻說明，牠們早期遍佈台灣西部的田邊濕

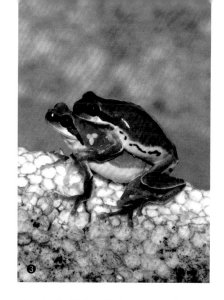

❸

地，但我開始認識牠的時候，牠的棲息地早已岌岌可危了！第一次看到牠是在阿里磅生態農場，對於牠的美麗實在印象深刻，所以後來我又根據書上所寫的地點，來到三芝的棲息地，但當時我並不知道牠究竟分布在哪裡，因為橫山村到處都是水田，台北赤蛙的叫聲又很小聲，但抱著姑且一試的心情還是來了，畢竟探索的過程實在很有趣，就算沒找到我都覺得是一種收穫！只是內心難免還是會期待，走了幾個水田多少有收穫，但都不是我想要找的台北赤蛙，直到我累了坐下來休息時，耳朵邊漸漸傳來台北赤蛙微弱的叫聲，原來我在行走的過程中，腳踩草地的聲音都大過牠們的叫聲，當然聽不到呀，自然觀察真的要安靜，才能好好運用五感來細細觀察哦。

觀察青蛙幾年後，對於夢幻的橙腹樹蛙一直有所嚮往，只是書上說的

分布地點大多在東南部，平常沒什麼機會前往，不過2006年的暑假，真的心一橫就安排了一趟台東之旅，準備前往利嘉林道探索去！但出發前兩周，荒野保護協會的朋友卻告訴我，烏來也發現了橙腹樹蛙，只是深山林內的，他也不知道怎麼告訴我地點，只能描述一下大概的位置，但憑著自然觀察的精神我還是出發了，雖然常常到烏來採集昆蟲，但朋友描述橙腹樹蛙的出沒地，我倒是第一次來，是個幾乎沒有被破壞的原始山林，沒想到烏來還保有如此自然原始的地方。對我而言有種無比的魅力，我迫不及待等著天黑的到來，為的就是可以趕快進林子裡探索。入夜後各種青蛙此起彼落的叫著，聽著翡翠樹蛙、莫氏樹蛙及橙腹樹蛙同時鳴叫，當時的感

動到現在都還清楚記得，沒多久我就循著聲音在一處低矮的樹叢裡，找到了我人生的第一隻橙腹樹蛙，瞪大的眼睛實在太可愛了！我想有機會見到本尊的話，應該很難不愛上牠！之後的幾年我都會固定來這個地方觀察，同時也將觀察區域擴大，雖然也曾發現新的分布地點，但卻感覺牠們的數量似乎有減少的趨勢，或許未來的某一年，牠們就會在烏來銷聲匿跡吧，也或許牠們會遷移到一個更神秘的地方，等待著我去發現，但無論如何，只要牠們還在的一天，我都不會錯過拜訪這位老朋友。

③ 可愛的中國樹蟾，原來在我家附近數量很多，在還沒觀察兩棲類之前我完全不知道。
④ 因為後山是墓園的關係，不說的話，應該也看不出來牠正站在一塊墓碑上面。

④

要怎麼拍攝青蛙鳴叫的大泡泡呢?

首先我們要觀察牠在怎樣的狀況下比較願意鳴叫。一般來說,在空氣濕度高的時候,牠們活動力是比較旺盛,所以要拍攝牠們吹鼓鳴囊的畫面,挑選小雨或是雨後的天候較佳,雨勢太大的話只會增加自己拍攝的困難度。接著尋找願意鳴叫的

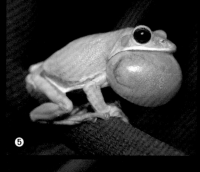

❺

個體,一般來說透過尋找聲音而發現的都是正在求偶的個體,但有時會因為被我們發現而受到驚嚇,呈現趴下的狀態,所以尋找鳴叫的個體切記要特別的小心,盡量不要用光線直射到牠,如果你發現鎖定的目標個體肚子還是鼓鼓的,那代表牠的肺部裡頭還是有空氣,隨時都有可能鳴叫,這時候只要專心等待牠鳴叫即可,可以的話,也盡量讓光線減到最暗。

青蛙在鳴叫時,鳴囊消長的速度很快,所以要成功拍攝到最大的畫面,就需要一點技巧了。一般來說,相機都會有所謂的快門遲滯,意思是說當你按下快門之後,相機因為機械運作而有一些毫秒差才啟動快門,也就是按下去跟曝光的時間會有一點點落差,這時間差的大小每台相機

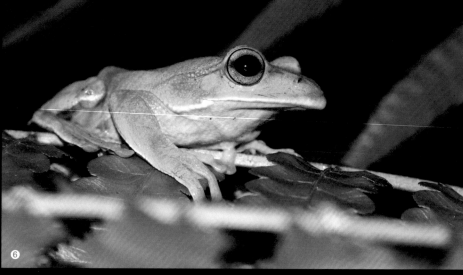

❻

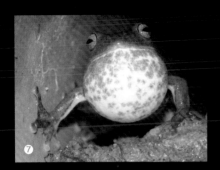

⑦

都不一樣，所以熟悉自己相機的快門遲滯其實滿重要的，通常拍攝時，不會等到肉眼看到鳴囊鼓到最大時才按下快門，這樣通常都會來不及，而是要選擇牠準備啟動鳴叫時按下快門，搭配快門的延遲反而可以抓到剛剛好的時機而成功拍到照片。另外，時機的掌握還有兩個方法，第一個是去感覺牠們鳴叫的頻率，習慣牠鳴叫的節

奏來按下快門，第二個方法就是等待牠的領域叫聲，這個方法對於有些領域叫聲很明顯的蛙種特別有用，像是諸羅樹蛙就是一個例子，一般來說鳴叫的頻率都是固定的，這部份我們都稱它為求偶叫聲，但鳴叫結束前有時會有一個拉長音的動作，這部分就屬於宣示領域的領域叫聲，因為拉長音所以鳴囊鼓大的時間也比較長，這時按下快門就會有很高的成功率。

⑤　諸羅樹蛙不太怕人，而且領域叫聲又很明顯，所以要拍攝牠的鳴囊算是很容易。

⑥　遇到這種肚子消氣而且趴下的個體，代表牠正在警戒，這時幾乎沒有鳴叫的可能。

⑦　下小雨的天氣，是牠們最愛活動的時刻，這時要拍攝牠們的鳴囊其實比想像中簡單。

⑧　注意牠的肚子要是鼓鼓的，代表肺部裡頭有空氣，隨時都有可能會鳴叫。

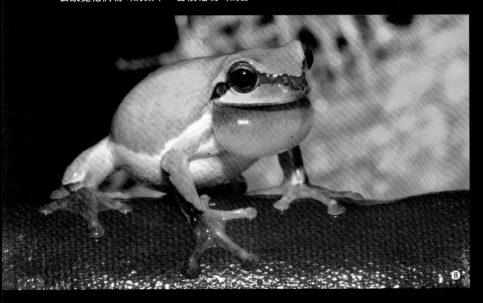

⑧

❾

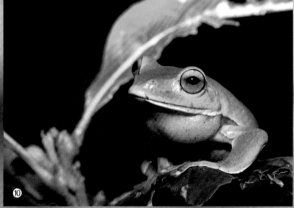

❿

❾ 中國樹蟾數量多，每到夏天時，牠們都會很劇烈的鳴叫，而且常常見到牠們在打架。
❿ 橙腹樹蛙叫聲非常的小，所以在森林裡要很安靜才能聽到牠的聲音。
⓫ 小巧精緻的台北赤蛙，是我很喜歡的蛙種，只可惜當我認識牠的時候，牠已經面臨棲地嚴重被破壞的危機。

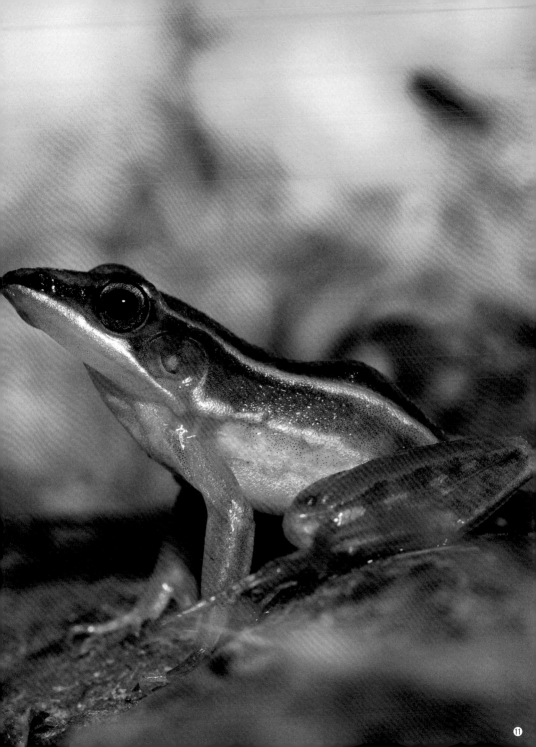

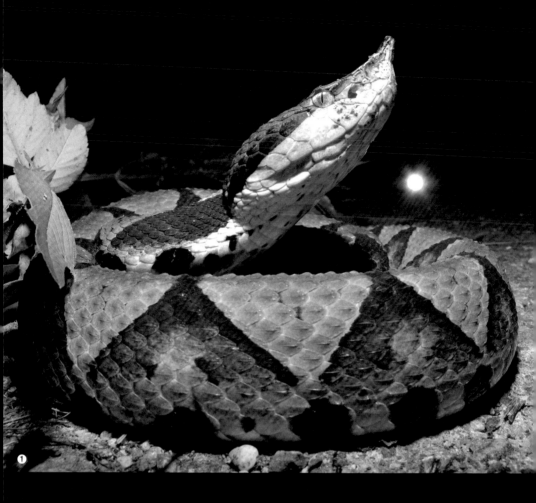

①

可以敬畏但不需要害怕我

　　原住民的傳說中，女神出去提水時，順手帶回了兩顆蛋，其中一顆是百步蛇的蛋，最後孵出了排灣族頭目，後來百步蛇也成為排灣族的守護神。魯凱族也有類似的傳說，百步蛇是生活在中低海拔山區的蛇類，因為有保護色而且具有致人於死的毒性，也讓原住民對牠產生莫大的畏懼及景仰，這種具有神話且神秘的蛇類，自然也成為台灣六大毒蛇中最受矚目的

種類，大家都想觀察到牠。

　　其實在還沒接觸兩爬動物之前，老實說我也是有點怕蛇的，就算明知道是沒毒性的蛇，我也不太敢抓牠，但這樣的心態才是正確的，對於不熟悉或者不認識的物種，盡量不要直接接觸，避免牠對你造成傷害。但即便如此，我對百步蛇多少還是有所憧憬，總覺得還是應該要跟牠見見面才行，當時我的好友蔡緯毅先生正在花蓮攻讀研究所，常常有機會上山觀察，所以趁著休假來到花蓮找他一起夜間觀察，目標當然就是王者百步蛇！不過天氣似乎不太幫忙，連續熱了好幾天，據說這樣的天候並不是百步蛇喜歡的天氣，當晚雖然觀察到很多東西，可惜目標卻一直沒出現。但還是一樣的觀念，自然觀察就是這樣，失敗也是一種收穫，至少得到一次的經驗。後來又再去了一次，終於有條小百步蛇願意賞臉出來見我們，第一次為了拍照而接近毒蛇的感覺很微妙，但真的認識牠們之後，才知道其實牠們並不可怕，可怕的是我們對於牠的恐懼。

　　蛇類在台灣其實蠻可憐的，被污名化的牠讓大家多少都有恐懼感，包括我也是。雖然已經有面對百步蛇的經驗，但有次我獨自走在北橫的林道裡，巧遇一條擬龜殼花，當時對牠的了解並不多，所以就算是一條無毒的蛇，我還是很懦弱的拿著樹枝來鉤

牠。爾後幾次遇到蛇類的經驗，我大多也是這樣處理。直到後來有次跟幾個菜鳥朋友一起上山夜觀探險，那時我才知道，在野外要遇到蛇類還真的是一件很幸運的事情，因為算是高階獵食者的牠們，其實在野外數量並不算太多，當然或許會有人說：「哪有，我每次在夜觀的時候都會遇到蛇！」只是撇開森林環境不談，在都市邊緣周遭會出現的蛇種其實非常少，而在台灣大部分的蛇類或許你一輩子也沒機會可以遇到，所以以下次不小心真的讓你遇見蛇的時候，別急著逃開，先多看看牠兩眼吧，觀察一下牠們在做什麼事情，更勇敢一點，你也可以拿起相機記錄下牠們的身影。

❶ 平常晚上都會在林道水泥地的邊緣盤踞休息，下過雨後比較常出現。
❷ 百步蛇是具有神秘色彩的蛇類，雖然看起來好像很兇，但其實牠還算是溫馴的蛇類，只要不過度驚擾牠，通常都不會主動攻擊人類。

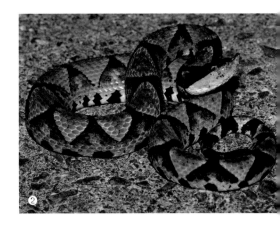
❷

可以敬畏但不需要害怕我　　　　091

3

「可是蛇有毒,又會攻擊人,我會害怕!」

蛇有毒,但不是每種蛇都有毒,有毒的蛇也不會隨便咬人,珍貴的毒液可是牠們獵食的重要武器,豈能隨便亂用,甚至有些毒蛇根本完全不會攻擊人類,就算你抓著牠,牠也只會乖乖地在你手上繞來繞去而已。

在山區自然觀察,總是危機四伏,不過只要膽大心細,都可以化險

4

為夷,在野外觀察這麼多年來,遇見的蛇不計其數,不過並沒有因此而受到傷害,不僅我如此,很多喜好自然觀察的朋友也是如此。當然我不是想告訴大家蛇不會咬人,而是在野外,只要隨時保持警戒的心,那麼自然觀察也可以很安全的,不過除了膽大心細之外,夥伴間互相的幫忙提醒也很重要!結伴而行一起去觀察,向來都是我的堅持,在自然環境裡,危機都是藏在我們沒注意到的地方,除了少數幾次在家裡附近觀察之外,不管日夜間的觀察,我覺得至少要有一位夥伴互相照應是比較安全的。

❸ 藏在岩壁裡的赤尾青竹絲,一個不留意可能就會被牠咬傷,所以在外頭觀察千萬要小心。
❹ 赤尾青竹絲盤踞在路邊的水溝,走過去如果沒注意到,後果不堪設想。
❺ 龜殼花這種蛇類是有毒又兇猛的代表,常常有咬人的紀錄。
❻ 羽鳥氏帶紋赤蛇雖然是有毒蛇,但沒有咬人的紀錄。

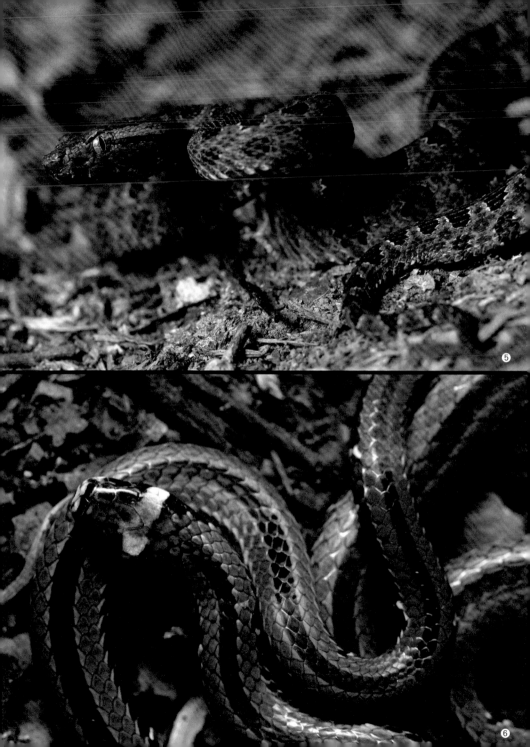

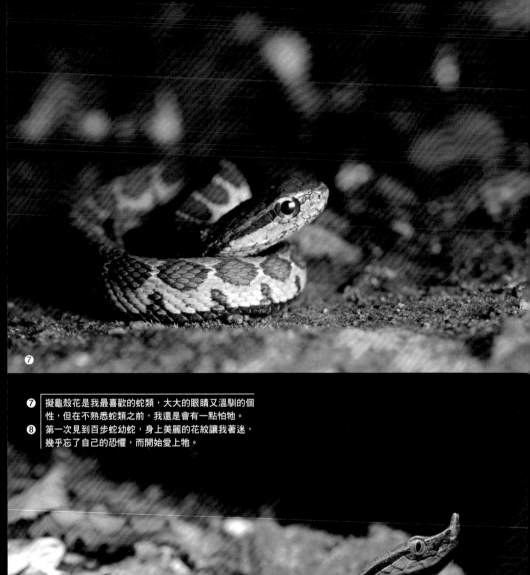

⑦

⑦ 擬龜殼花是我最喜歡的蛇類，大大的眼睛又溫馴的個性，但在不熟悉蛇類之前，我還是會有一點怕牠。

⑧ 第一次見到百步蛇幼蛇，身上美麗的花紋讓我著迷，幾乎忘了自己的恐懼，而開始愛上牠。

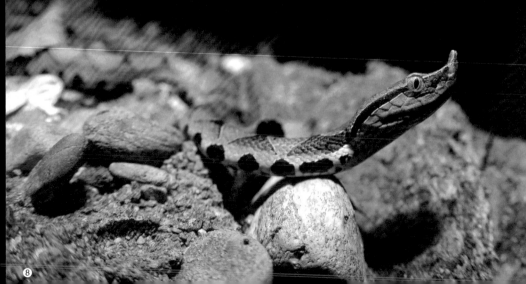

⑧

跟著
節氣拍生態

每年的三到五月是黑翅螢
大發生的季節，這段期間
最適合觀察螢火蟲。

①

賞山鳥的初心

　　最近這幾年，戶外活動越來越盛行，每年開春的時候，我想大家第一個想到的應該就是賞櫻活動。隨著櫻花在台灣各地普遍種植，出現的品種也越來越多，現在賞櫻不必非得專程飛往日本，全台各地都有些賞櫻景點可以去走走。除了特別的景點之外，全台山區的道路其實也普遍種植了許多山櫻花，這些櫻花也成為早春時節許多鳥兒及昆蟲的重要食物來源。

❷

❸

❹

　　賞山鳥是門學問，除了要學會聽音辨位之外，還要學著在一堆樹枝裡頭找到鳥兒的位置。烏來福山村這幾年，在道路兩旁種了許多山櫻花，這些山櫻花吸引山鳥前來取食，同時這些山鳥的天敵「鵂鶹」也會飛到附近等候著，以伺機捕捉牠們，形成自然的食物鏈，而我來到這裡，則是扮演著觀察者的角色，安靜地用我的相機來記錄。

　　今年初我購買了一支長鏡頭，才開始興起到福山拍鳥的念頭，不然之前都是來欣賞櫻花。來了之後才發現，這裡不僅漂亮，鳥況也真的很不錯，而我最主要的觀察目標是鵂鶹，即全台灣最小的貓頭鷹。觀察山鳥大概有幾個重點，就是天氣不能太好，天氣太好的話，山鳥反而不太喜歡出來活動，再來就是要把握早上的時間，太晚出來的話，烈日當頭才開始觀察，不僅看不到鳥兒，自己也會曬得不舒服，服裝的部分單純就好，別穿著過於鮮豔的衣服，接著觀察時也記得務必保持安靜，山鳥很敏感，有任何一點風吹草動，牠們可能會避之唯恐不及，這些原則都掌握到了，剩下的就是自己的運氣了。在拍鳥、賞鳥的領域裡，我還算是個新手，我只是想要單純享受自己探索的樂趣，所以也沒有請賞鳥的朋友帶著我走，而是自己開著車，沿路慢慢找、慢慢看，一路享受那種期待的感覺，以及

觀察與拍攝的樂趣。

　　年初共計四趟的福山行，我並沒有找到我的觀察目標「鵂鶹」，不過卻記錄到灰喉山椒、繡眼畫眉、白耳畫眉、冠羽畫眉等鳥類，種類不多但都是自己努力的成績，運用攝影記錄的好處就是，在當下只要盡量將牠們成功記錄下來，那麼大部分的物種都可以回家後再查圖鑑來進行辨識。只

❶　可愛的繡眼畫眉體型小，如果沒注意看，是不會留意到牠在櫻花樹裡活動。

❷　冬天的櫻花除了鳥類會來取食，同時也是昆蟲重要的食物來源。

❸　烏來沿線道路幾乎都可以見到一整排的櫻花樹，上頭會有很多鳥類活動。

❹　天氣要是太熱，鳥兒就會轉往林下的地方休息，所以來賞鳥建議要早一點。

賞山鳥的初心　　097

要多查個幾次，自然就能將牠的特色記下來，認識牠們之後，就可以學著去做更進階的觀察，例如記錄牠們的體色及體型，或者觀察牠們飛行的模式，是單獨飛行還是群體飛行？鳴聲有什麼特色，或者經常出現的時間及地點，這些大部分都是可以運用相機記錄下來的。

善用EV值的調整，來拍出曝光正確的照片。

發現樹枝上頭有鳥，趕緊用相機來拍攝牠，但我想一定很多人都會遇到一個問題，那就是拍出來的照片上，怎麼鳥的身上都是黑黑的，而且不管怎麼試拍都是一樣的結果，這個問題並不是相機壞掉了，而且相機被下了錯誤的指令。首先相機對著樹枝上頭的鳥，這時候背景一定是很亮的天空，所以對於鳥兒來說，我們跟牠正面對的方向就是逆光，這時候拍攝一定會出現極大的光線反差，畢竟天空跟鳥身上的亮度並不相同，擇其一的結果就是相機向面積比較大的天空妥協，所以拍出來的鳥一定都是黑黑的，有時黑的程度是連後製都無法挽救回來，此時這張照片可能就是失敗的紀錄照。

EV值的意思即曝光值（Exposure Value），就是按下快門時，光圈、快門、ISO這三個參數相加的結果，當我們用自動模式或者半自動模式時，參數會有全部或者部分由相機本身來決定，但往往在一些光線複雜的場景拍出來跟我們要的感覺就是不一樣，這時候透過曝光補償就可以解決這個問題。檢查一下自己的相機，應該都有這個功能，甚至高階的相機也會有一個獨立的按鈕，上頭有「+」跟「-」的符號就是了。調整曝光值是非常直覺的事，當你發現拍出來的照片太暗時，那就去加你的曝光值，反之拍出來太亮，那就減曝光值，至於加減多少則要看當時的環境。不過練習久了，這些基本的調整也會越來越快，就算運用自動模式拍照也能成功拍出好照片喔。

❺

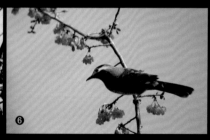
❻

⑤ 對著天空拍，如果沒做特別的設定，常拍出黑色剪影的照片。

⑥ 如果調整過EV值，雖然天空的曝光會稍微過亮，但鳥兒身上的顏色才會顯現出來。

⑦ 灰喉山椒在鳥來算是十分常見的山鳥，也是我這個新手在福山村第一次拍到的鳥類。

⑧ 除了鳥兒，松鼠也跑來吃櫻花，看牠埋頭猛吃的模樣實在很可愛。

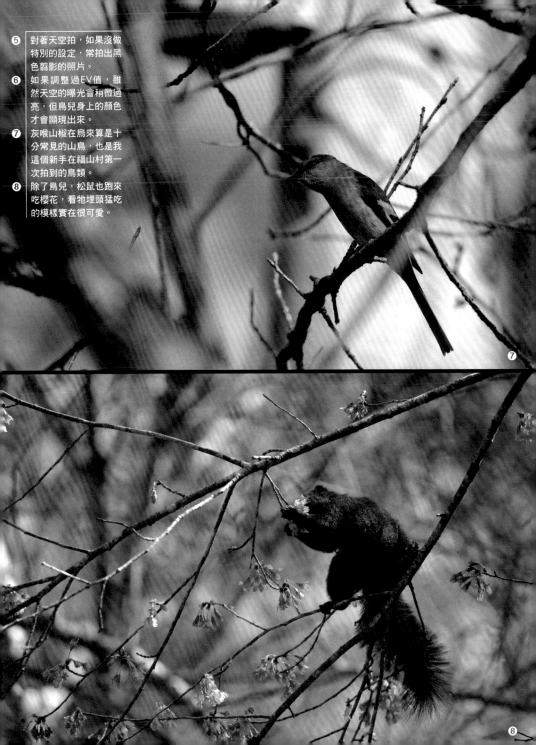

⑦

⑧

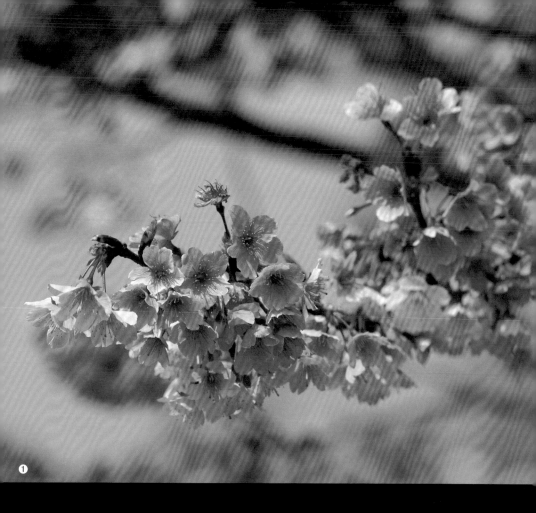

①

我的 **櫻花** 小旅行

　　除了山櫻花之外，台灣能夠欣賞到的櫻花品種與賞櫻地點其實不少，早春時分還沒有太多動物可以觀察時，賞櫻成為我這幾年輕鬆觀察的路線選擇，有些地方或許只能看見一整

排，有時只有稀落的開花數量，不過有些地點就能看到一整片櫻花盛開，而且景致美麗的讓人難以忘懷，其中武陵農場就是首選地點之一。

　　談到去武陵農場賞櫻，很多人可

能覺得這根本是惡夢一場。之前也曾經有報導說湧入大量的人潮，導致園區內的草地生態遭受到破壞，不過這兩年開始進行管制，除了住宿之外，其餘的遊客只能搭接駁車進去武陵，而且每天遊客數量也有總量管制。這樣的措施讓武陵農場有了很好的遊憩品質，農場裡主要是以「紅粉佳人」的櫻花品種為主，它是由中國櫻桃及日本昭和櫻雜交培育出來的，屬於武陵農場獨有的品系；而在整個園區的沿路也能看見好幾區雪白的霧社櫻，這裡的幅員廣闊，地形高低起伏變化很多，所以是十分適合練習取景構圖的地方。除此之外，鳥類資源也頗為豐富，在賞櫻的沿路，不時可以見到紅頭山雀、黃山雀、冠羽畫眉等鳥類，櫻花樹都不算高，所以山鳥會停棲在很接近遊客的位置，算是拍攝山鳥的優異地點之一。

此外，這兩年還會去陽明山的平菁街賞櫻，這一帶沿路種滿了櫻

花，品系主要以富士櫻為主，也稱作寒櫻，是緋寒櫻及日本山櫻雜交的品種。寒櫻的花期約以一月底最為盛開，此時來到這一帶，也有機會在附近的田地及水溝裡聽到台北樹蛙呱呱叫的鳴聲。在這一帶觀察，感覺鳥況較為普通，主要還是以觀察櫻花為重點。再來就是花期較晚的吉野櫻，北部地區主要是在三芝的天元宮，而中

❶ 陽明山平等里一帶的櫻花，都是以富士櫻為主。
❷ 天元宮的吉野櫻，白中又帶點粉紅，花色非常討喜。
❸ 雪白的霧社櫻，看起來好像樹上結霜了。
❹ 雖然遊客很多，但武陵農場園區很大，所以感覺不會太擁擠。

南部就以嘉義縣的阿里山最為著名。天元宮的腹地較小，遊客數量沒有管制，所以山鳥幾乎不會出現，偶爾見到一些蝴蝶來訪花，只是人潮實在太多了，拍攝非常困難。

可能有人會認為賞櫻這種通俗的觀光路線跟生態似乎沒有太大的關係，畢竟櫻花樹都是人為栽植的樹木。不過換個角度思考，在一些較人工化的地方，能夠盡量的綠化，讓一般民眾可以嘗試親近自然，其實也不是一件壞事。只不過一些山區道路似乎不應該再過度栽植櫻花，過於氾濫可能就不再美麗，反而成為原生物種的大災害。

❺ 以櫻花襯托櫻花，讓整體更顯熱鬧。
❻ 以天景襯托櫻花，讓主題更加明確。
❼ 整片的櫻花搭上美麗的山林，視覺上感覺很舒服。
❽ 如果遇到好天氣，一定要來陽明山賞櫻，保證不會後悔。

單純的花朵可以怎麼拍？

以櫻花為例，拍攝櫻花的特寫，首先要決定就是主體的選擇，上千朵的花，一定可以挑到適合的，例如花形比較漂亮、位置比較容易拍攝等。決定好主體之後，再來選擇背景的表現，除了花朵本身的美麗，背景也會影響整體的呈現，以這張照片來說，我選擇以櫻花本身來襯托櫻花，讓整張照片呈現熱鬧的氛圍。

但太過熱鬧的氛圍，有時候也會不小心就將主體的風采給掩蓋過去，所以換一個色彩反差較大的背景，雖然看起來單調，不過主體的表現卻會變得非常明確突出，這種表現方式其實是凸顯主體最簡單的方法，在生態攝影領域是經常運用的技巧。

另外需要比較留意的是，深色的樹枝與花朵本身的曝光值差異很大，如果拍攝時想保留花朵的細節而降低曝光值，那麼樹枝勢必會變成黑色，所以避免太大或者太亂的樹枝在構圖內延伸，畫面就不會被這些黑線條切的七零八碎。

❺

❻

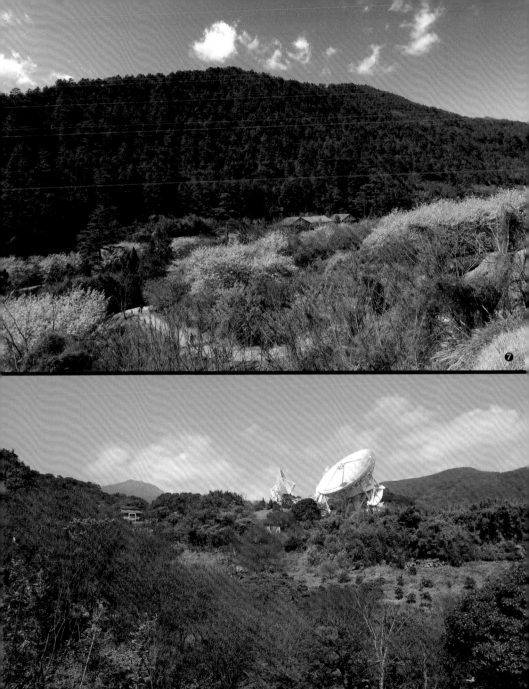

⑦

⑧

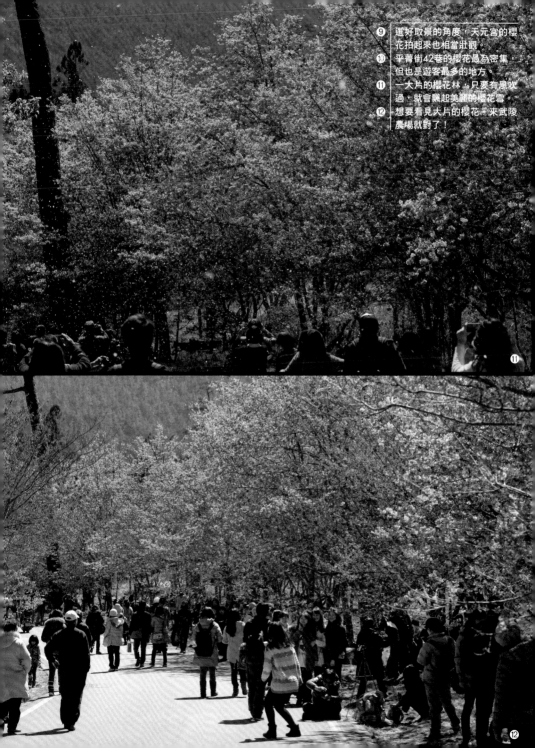

⑨ 選好取景的角度，天元宮的櫻花拍起來也相當壯觀。

⑩ 平菁街42巷的櫻花最為密集，但也是遊客最多的地方。

⑪ 一大片的櫻花林，只要有風吹過，就會飄起美麗的櫻花雪。

⑫ 想要看見大片的櫻花，來武陵農場就對了！

⑪

⑫

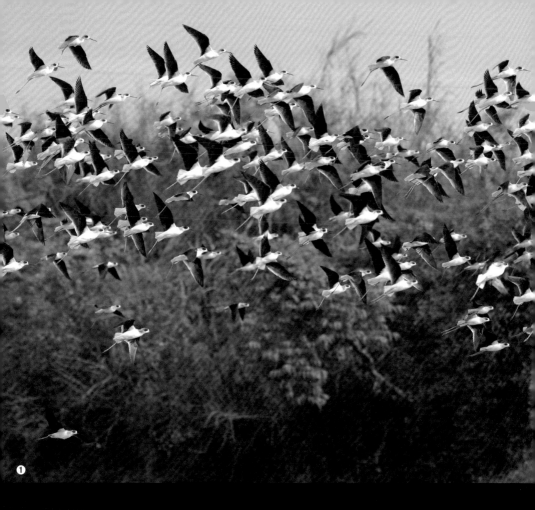

1

候鳥來的**季節**

每年冬季來臨，中高緯度地區的
溫度會急遽下降，此時很多鳥類就會
往南邊遷徙，在遷徙的路徑中多半會
經過台灣，我們稱之為「過境鳥」；
甚至有些鳥類會選擇在台灣停留，我

們就稱之為「冬候鳥」。又因為台
灣地形狹長，而且西部比較多平緩地
形，潮間帶的生物資源豐富，所以這
些候鳥大多在此停留，因此每年的冬
季，東至宜蘭，南至高屏地區的魚

塭、水田及潮間帶，都是候鳥喜愛出沒的地方，冬候鳥當中尤以黑面琵鷺最為著名且廣為人知。

黑面琵鷺是一種瀕危的鳥類，每年十月左右會從韓國及中國的東北地區飛到台灣來度冬，其中又以台南七股一帶最為大宗，白天看到牠們的時候，大多是整群停棲在睡覺，等到黃昏之後，牠們就會飛離休息的地方，開始活動覓食，到隔天早上又會繼續休息，所以每天觀察牠們的時間大概是以清晨及黃昏為主，也只有這兩個時段才有光線可以觀察拍攝。等到隔年三月，牠們才會陸續離開台灣回到北方的棲息地。

觀察黑面琵鷺其實滿有趣的，牠們覓食的時候，會一直在水邊走來走去搖頭晃腦，看起來好像很忙的樣子，有時又會忽然停下來不動，呈現站立的姿態，非常漂亮。拍攝水鳥時，常常因為光線不好，所以快門的速度就會變慢，這時候如果能運用腳架加上單眼長鏡頭或者高倍數的數位相機，成功率才會提高，光靠手持來拍攝的話，可能會拍出許多模糊不清的照片，這樣就很可惜。

以前台南觀海大橋附近的廢棄魚塭是觀察黑面琵鷺十分合適的位置，因為它就在路邊車來車往的地方，坐在這裡拍攝時，只要不要有太大的動

❶ 第一次來宜蘭賞鳥，就是為了成群的高蹺鴴，實在太壯觀了。

❷ 清晨來觀察黑面琵鷺，可以見到牠們忙著在魚塭抓魚。

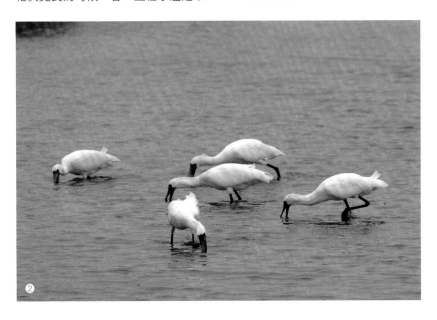
❷

作，牠們常會走到很靠近的地方，只可惜這些魚塭因為開發的關係已經消失不見，對於喜愛觀察鳥類的朋友實在是個莫大的損失。至於北部的朋友，其實冬天也有機會觀察到黑面琵鷺，牠們會零星出現在八里、五股溼地、關渡及宜蘭等地，只是數量沒辦法跟台南比，所以想要看到壯觀的黑面琵鷺族群，記得一定要來台南七股黑面琵鷺保護區走走。

生態攝影有在地的朋友幫忙，有時候可以節省不少車程往返的時間。我有個宜蘭好友劉志文先生，他也是自然生態的愛好者，只要時間許可，他一直都在宜蘭觀察水鳥，每當有漂亮或是有趣的物種出現時，他會來電與我分享，我也常常受不了誘惑就往宜蘭跑，所以這幾年宜蘭成為我最常去的賞鳥地點。對於一些稀有的鳥種或者迷鳥，其實我並沒有特別熱衷去記錄收集，倒是一些常見但漂亮的鳥類，反而是我喜愛追逐的目標。

「又看到一大群高蹺鴴了，你要不要來？」劉大哥在電話裡這麼說，而我二話不說就出發了。拍攝水鳥跟山鳥有很大的差別，因為水鳥大多停在同一個定點，只要不驚擾牠們就不會飛離，所以只要知道地方，開車到了大概就會發現牠們的位置，不過水田通常很遼闊而且道路都長得差不多，這時候如果能夠搭配GPS座標導航，找水鳥會更為容易，尤其是現在

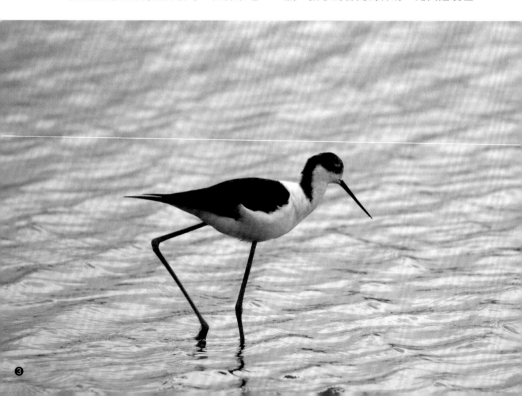

④

智慧型手機盛行，搭配google map來使用，對於記錄一些鳥點更有事半功倍的效果。就算到了定點卻沒找著鳥兒，但在附近多繞繞，試著自己進行搜索也滿好玩的，常常也會有意外的發現及收穫。

　　接下來，鳥的距離通常都滿遠的，而且無法靠近在水裡的牠們，開車時或許可以很接近，但一旦下車走過去，牠們幾乎都會馬上飛走，所以通常拍攝水鳥要運用偽裝或是車拍的方式進行，因此搭配高倍率的數位相機或者單眼長鏡頭是必要的裝備，只不過拍鳥專用的長鏡頭動輒都是幾十萬起跳，並不是一般人負擔得起，所以運用相機來轉接單筒望遠鏡是十分常見的作法。此外，水鳥的顏色不是白色系就是深色系，記得要善用調整EV值的方法來拍攝，以增加自己拍攝的成功率，有個簡單的口訣可以記一下「白加黑減」，意思是說當你拍攝白色的主體時，相機為了平衡曝光，可能拍出來就會稍暗，所以這時候就要增加曝光值，反之則要減少。

　　雖然有在地人可以與我分享鳥訊，但我也常常撲了個空呢！可能去的時候天氣不好鳥躲起來了，或者不明原因鳥離開原來的地方，但就算如此，我還是很享受每一次去拍鳥的感覺。其實拍水鳥要有極大的耐心，因為牠們並不是這麼容易接近。不過往往越難接近的水鳥，我們就越想要靠近牠們，結果拍出大多像是圖鑑照似的大頭貼，可以的話，記得拍攝時也要把牠們的棲地帶出來，這樣才比較符合生態攝影的感覺。

③　躲在車子裡拍攝，水鳥比較沒有戒心，有時候會走到很靠近我們的位置。

④　因為使用農藥的關係，水田裡常發現鳥屍，經濟利益與生態保育之間似乎很難取得平衡。

⑤　黑面琵鷺停棲站立時，姿態非常優雅。

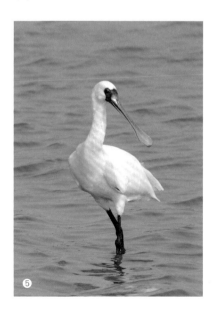

⑤

　　如果沒有腳架可以使用，那麼要如何減少震動以拍出銳利的照片？

　　有個好用的公式可以記下來，就是「焦距倒數分之一」，這句話的意思是說，假如我拿單眼相機的長鏡頭，它的焦距是500 mm，那麼在拍照的時候，只要讓快門的速度超過1/500秒就可以了，這樣可以確保拍出來的影像不會模糊。反之如果因為光線不佳而無法有這麼快的速度時，可能需要盡量讓自己拍照的姿勢穩定，要不然將相機放上腳架來拍攝也可以增加穩定性。

　　現在嶄新設計的數位相機或是長鏡頭，都搭配了防手震的功能，來提昇拍攝的成功率，只是防手震功能並不是萬能的喔！它的設計只能增加成功率而不是萬無一失，而且防手震是修正拍攝時產生的晃動，但在野外拍攝生態攝影，很多動物

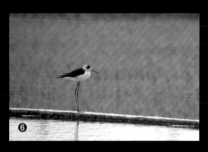

⑥

移動的速度很快，或是周遭環境的風吹草動，這時防手震功能可是一點幫助也沒有，如果可以的話，盡量讓快門速度快一點，才能拍出清晰又銳利的影像。

⑥　靜態的影像，手持加上鏡頭的防手震功能，要拍出銳利的影像並不難。

⑦　如果是動態的影像，這時防手震就起不了作用，唯有提高快門的速度，才有機會將畫面凍結起來。

⑧　觀海大橋的廢棄魚塭，除了黑面琵鷺之外，還有為數不少的鷺科鳥類。

⑨　沒有熟人帶路，我幾乎不可能在宜蘭找到小辮鴴，因為範圍實在太大了。

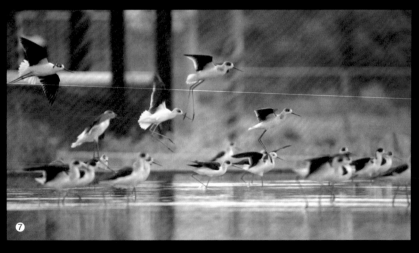

⑦

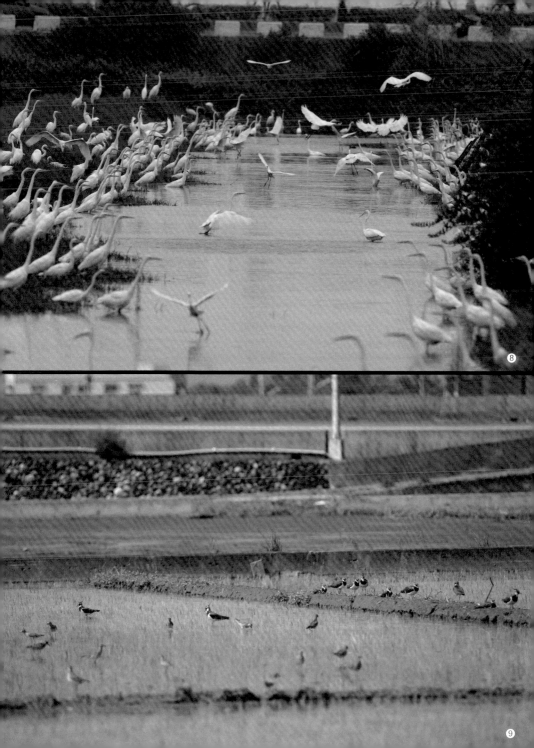

⑧

⑨

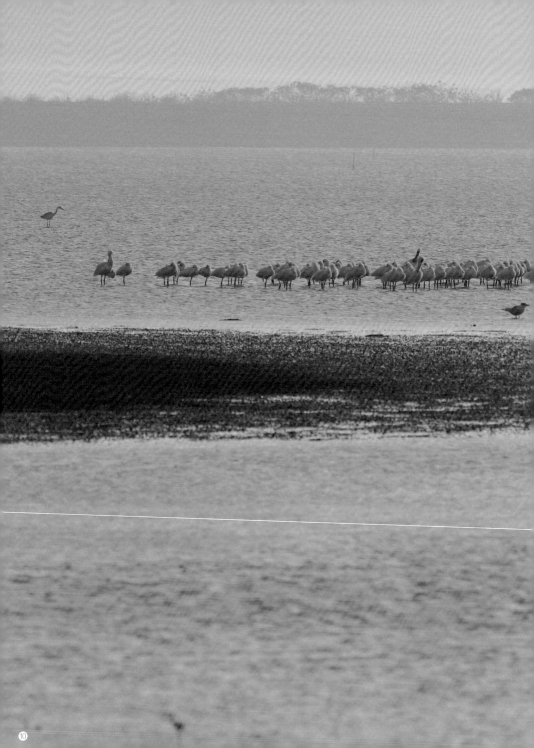

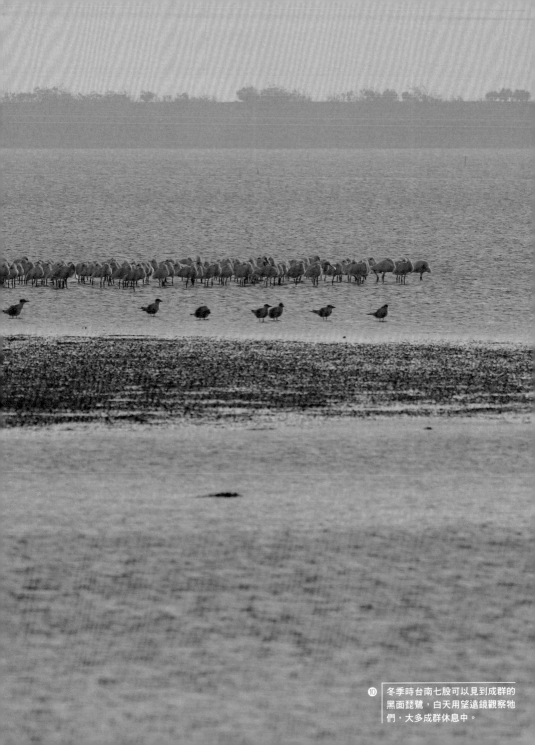

⑩ 冬季時台南七股可以見到成群的黑面琵鷺，白天用望遠鏡觀察牠們，大多成群休息中。

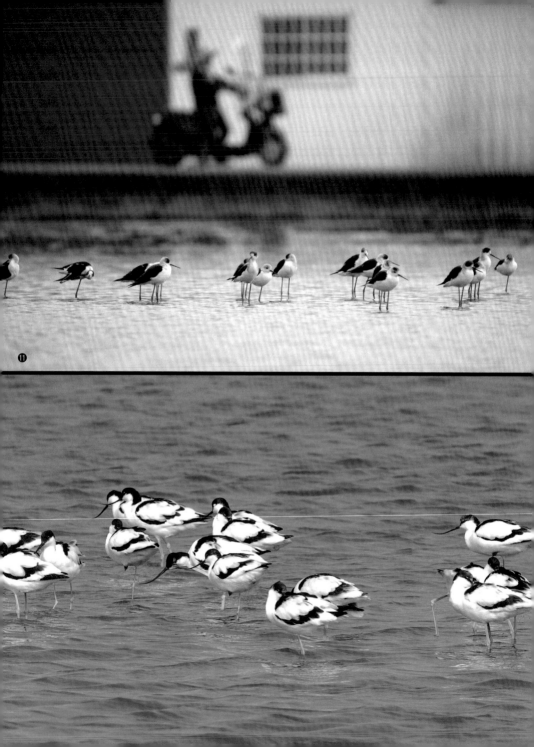

11

⑪ 取景特別帶出棲地，再加上剛好有人騎
車過去，形成一幅十分有趣的畫面。
⑫ 黃昏之後，黑面琵鷺會飛離去覓食。
⑬ 長相奇特的反嘴鴴是濕地的常客。

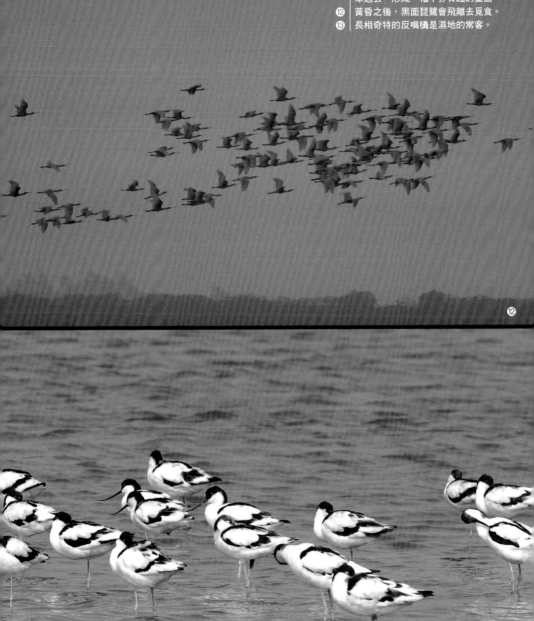

⑫

⑬

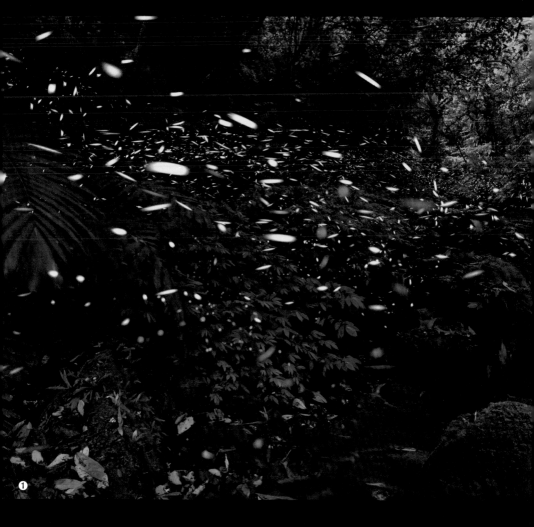

穀雨後的螢河

　　穀雨是春天的最後一個節氣，時序大概是國曆的四月二十日，意思是指這時候農夫已經忙完了春耕，此時也開始有較豐沛的雨量，稻田的小秧苗因此可以受到豐富雨水的滋潤，因此命名為穀雨。這個節氣很特別，因為是春夏季之交，所以春天及夏天的物種都會交接著出現，其中最受矚目的當屬油桐花及螢火蟲。

　　螢火蟲是昆蟲家族鞘翅目的成

❷

員之一，台灣的螢科昆蟲目前有紀錄的共有10屬56種，發生的季節也不盡相同，事實上幾乎一年四季都能看見螢火蟲發光，但數量都遠不及每年的三至五月以黑翅螢為主的大發生，因此這個時節全台大概就開始進入賞螢季，台灣各地也紛紛舉辦螢火蟲觀賞活動，其實螢火蟲並不是稀有的生物，只要有乾淨的棲地以及水源，事實上要看到牠們並不十分困難。

螢火蟲的棲息地大多為潮濕地帶，幼蟲喜歡生活在潮濕的土壤邊，有些種類甚至生活在水裡，這是因為牠們都以小型的螺類或者蝸牛、蚯蚓為食，而水邊環境的植物及落葉可是孕育食物的溫床，成蟲的話則喜歡在潮濕的植物體附近活動，白天可能躲在葉背的陰暗處，等到天一黑牠們就會飛出來求偶。雖然螢火蟲晚上會發光，但可不是發光一整晚，牠們活

動的時間都是從黃昏開始，7點左右大概是極大值，8點之後就陸陸續續減少了，即使9點或10點多依然看得到，但數量大幅減少且大多停棲在植物上，就比較沒有螢光閃閃飛來飛去的美感。

依照我過去的拍攝經驗，想要拍攝螢火蟲，其實最理想的狀況絕對是天黑之前就要到達定位，在還有亮度的時候，選定好位置並且將相機一切的設定都調整好，接著只要等天黑螢火蟲開始飛出來求偶，就可以開始拍攝了。只是這對初學者似乎有很大的難度，因為還沒看到牠們之前，怎麼

❶ 沒有光害也沒有農藥，而且保持非常原始的棲地，自然可以看到壯觀的螢火蟲數量，仔細看光點的顏色也會發現，上面跟下面似乎是不同的品種，上面數量較多的就是我們平常觀察的黑翅螢，而下面偏橘色的螢點則是水邊較常見的紅胸黑翅螢。

❷ 每年的四、五月，是觀賞黑翅螢大發生的季節。

❸

❹

動，而且也有人接水來取用，看來水質應該沒問題，再來兩側的植被也還算原始，心想這裡應該有我想要拍攝的畫面吧，當晚就決定在這個地方觀察。結果預料的沒錯，傍晚時分螢火蟲開始飛出來，只是天空怎麼都暗不下來？原來當天是滿月，在雲層的反射之下把地面照的很亮，螢火蟲通通躲在暗處飛來飛去，溪流邊只有少數的幾隻。

不死心的我，過沒幾天又來到同樣的地方，也挑選了差不多的位置來進行拍攝，只是月光太強還是拍不出理想的畫面，於是這次我決定要更往上方走，找看看有沒有密林裡的溪流，這樣就不會受到月光的影響。沒想到往上走了幾百公尺，果然找到我想要的地方，只可惜天色已黑，伸手不見五指的情況下，很難取景構圖。之後又來了幾次，也更換了幾個位置，終於成功拍出自己想要的感覺，去年的心願總算完成了。

綜合這幾年的觀察經驗，我發現要拍好螢火蟲還真的需要很多條件的配合，第一當然就是要有好的環境，沒有棲息地當然不會有螢火蟲，第二則是天氣，月光太強會影響飛行，風太大則會讓牠們躲在草叢邊不願意飛行，下雨或者低溫也是牠們不太願意活動的時候，所以要去賞螢之前，記得先做足了功課並查好氣象狀況再出發，以避免敗興而歸。

知道牠們會在那裡飛呢？

回頭呼應一下我之前談過的，要拍好牠們就必須先了解牠們，要多了解牠們除了看書或者查網路資訊之外，就是自己親自多去觀察。去年為了想要拍攝一些不一樣的場景，腦袋忽然冒出了溪流兩個字，心想如果能找到密林裡的小溪流，應該可以拍出很漂亮的螢火蟲光點吧。有了這個想法之後，我開始回想大台北地區那裡可能有這樣的地方，於是我趁著天還沒黑就來到了三峽，任何山徑小路通通不放過，直到我們找到一條小溪澗，水量不大但清楚可見有溪蝦活

螢火蟲的拍攝主題對於攝影器材有特定的要求，畢竟拍攝的狀況接近極端黑暗，所以相機本身必須支援手動設定，鏡頭對於低光源要有夠強的吃光能力才行。接著就來談談拍攝螢火蟲設定參數之間的關係吧！光圈、快門、ISO算是攝影的基本三元素，那麼它們在拍攝螢火蟲時分別扮演的角色是什麼呢？

光圈：控制進光量的開口，光圈越大，進光能力就越強，即使微弱的光源也能被相機記錄下來，所以要拍出螢火蟲的光點，大光圈是很重要的，建議使用的鏡頭至少也要有F/2.8以上的光圈才會足夠。

ISO：即是感光度，ISO越高，感光能力越強，所以拍攝螢點除了大光圈之外，還有高ISO也是另一個解決的辦法，只是ISO值越高，影像本身的雜訊就會越多，這樣就無法拍出清楚的影像。

快門：控制曝光時間的構造，快門速度越慢，曝光時間就越長，長時間曝光的用意除了能把地景的顏色拍出來之外，在曝光的這段時間，螢火蟲飛行的軌跡也可以通通記錄下來。

拍攝螢火蟲最基本的設定，即是先對好焦，確認環境可以拍攝清楚，如果天黑無法對焦，也可以運用手動對焦的方法，直接對焦在遠處，接著運用手動的模式，先將光圈開到最大，ISO值則設定800開始，快門的話也從30秒開始起跳，先試拍一張，如果發現整體拍出來太亮了，那就慢慢降低快門曝光時間，如果拍出來整體還是不夠亮，可以再提高一點ISO值，或是快門的時間再拉長，這樣慢慢的微調，慢慢的嘗試，一定可以成功拍攝出一張漂亮的螢火蟲照片。

③ 找到的小溪流，因為光害及農藥的關係，讓螢火蟲都集中在右側的森林裡頭。

④ 問過當地的主人，後來檳榔園沒再使用農藥，螢火蟲的數量很明顯多了起來。

⑤ 使用大光圈與高ISO，背景環境剛好也有些亮度，這樣來曝光通常都會成功。

❺

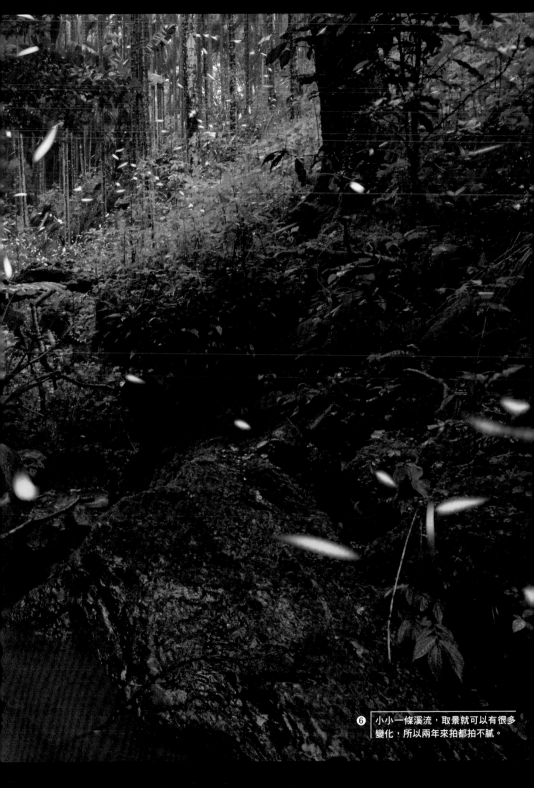

⑥ 小小一條溪流，取景就可以有很多變化，所以兩年來拍都拍不膩。

①

搭上銀河的最後一班列車

　　曾經因為生態調查的工作，在合歡山上住了幾個月，當時眼裡只有昆蟲，對於美麗的風景興趣並不大，所以沒能詳實記錄山上變化萬千的夜景，實在有點可惜，尤其是銀河，爾後每年夏天上山尋找高山蝶時，夜間如果遇到沒有月光的好天氣，就會來觀察拍攝銀河。

　　銀河是由很多的恆星還有星雲以及星團所組成的，因為地球自轉的關

係，其實我們每天都能見到，但因為地球公轉的緣故，我們每天能見到銀河的時間並不相同，以我們居住的北半球來說，春夏兩季是適合拍攝銀河的季節，尤其以六、七月最為適合，因為日落之後，差不多就是銀河升起的時刻，等到八、九月之後，銀河出現的時間會越來越早，直到冬季時出現及落下的時間幾乎都在白天，這時就不適合觀察了。除了掌握季節的條件之外，月相的變化也是我們需要注意的，盡量避免滿月前後的一周來拍攝，因為月亮的光害會讓銀河變得不明顯，甚至無法拍攝。最後的部分就是天氣，如果能搭配晴朗無雲的夜晚自然再好不過，否則雲層太厚往往也會把銀河遮蔽起來。

拍攝銀河的時間雖然已經是七月正熱的夏天，但高山的夜晚還是很冷，均溫常常在攝氏十度以下，待在室內或許還能適應，不過要是在戶外拍照又吹風的，可真是讓人受不了，

所以通常我都會準備足夠的禦寒衣物，來對抗可怕的寒風。七月時不妨從黃昏開始等待天黑，因為無法確認銀河升起的位置，所以必須搭配指南針及星象圖來使用，就能大略知道銀河的方位。天黑之前可以拍攝日落的夕照，等到天一黑銀河也差不多緩緩升起，此時銀河十分接近地面，拍起來可以帶到地面的景色，越晚銀河會爬升到越高的位置，那時候拍起來就會稍嫌單調些。在高山上，夜間沒什麼動物出來活動，所以如果有機會住在這裡，遇到晚上有好天氣，千萬記得要出來觀星。

❶ 每年的夏天都有很多人專程上合歡山來拍攝銀河。
❷ 天氣如果不好，山上的雲層會把銀河遮蔽起來，而無法進行拍攝。

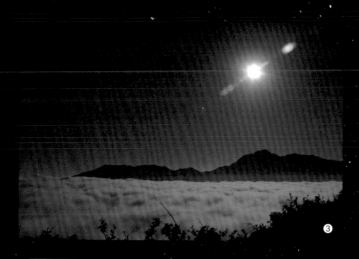

③

③ | 高山除了銀河之外，通常也有雲海可以拍攝。
④ | 時間越晚，銀河會升的越高，此時取景就會變得比較困難，所以還是建議盡早來拍攝比較適當。

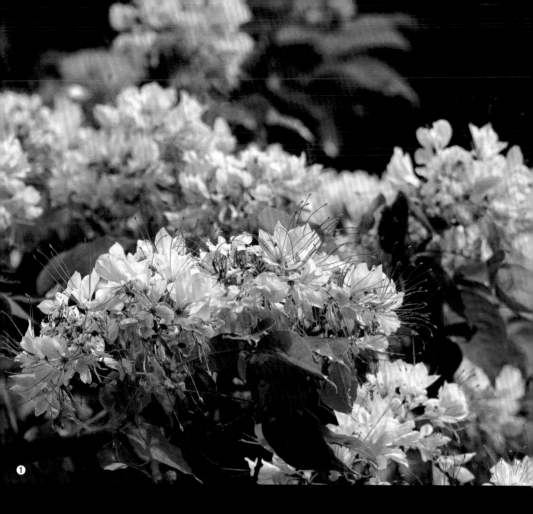

城市的花卉天堂

三月的季節裡，萬物開始興旺生長，除了櫻花之外，其實城市的各個角落裡，各種植物也都陸續盛開，只是往往轉眼間我們就錯過它，有時自

周邊的小公園就是很棒的觀察點，只要你願意彎下身來欣賞它們，一定可以感受到它們的美麗，也會發現這些小花草都很值得記錄的。

見五股，大家直覺會聯想到五股工業區，但五股其實有三分之二的面積都是丘陵地，鄰近的二重疏洪道則有大片的草地，所以每當我不想遠行的時候，這裡反而成為我自然觀察的好去處，無論是賞蛙、賞鳥，或者拍拍小花草，都是很不錯的地點。每年春天時，不論出門或是回家的路上，我都會騎車慢慢的看，如果發現路邊有不錯的花草，就會停車下來欣賞，例如現在草地很常見的白花苜蓿，雖然是因為農業需求引進的外來種，但不起眼的小花，有時也可以很美麗，尤其是當它一大片盛開的時候，那種數大便是美的感覺讓人停不下快門，坐在草地上除了拍照外，也可以悠閒享受自然的氛圍。

每年的清明節前後，草地上最受矚目的物種應該就是綬草吧！除了它本身夠漂亮之外，全草可入藥且價格高昂，雖然綬草已經被列入瀕危野生動植物物種的國際貿易公約保護，不過由於取締困難，還是有很多民眾爭相採集。許多大片的草原雖然都很容易找到綬草，卻少有機會可以看到它們長大。今年我在五股溼地的一些地點觀察，找到的綬草都在隔周就通通消失不見，實在有點可惜。不過有個有趣的故事倒是可以分享，一般我會把最近拍的一些東西上傳至網路分

❶ 如此繽紛的加羅林魚木，不好好記錄它真的很可惜。
❷ 在河濱公園之類的地方，都可以看到大片的白花苜蓿。

❷

享，沒想到我的學生看到之後跟我說，綬草在我們學校很多耶，後來上課前她們就帶我去看，沒想到校園裡的草地真的都是綬草。其實沒有人為干預的狀況下，它們都可以長得很好，但也因為沒人認識它們，才免於遭到採摘的命運，想起來還真矛盾，有時候生態教育真的是兩面刃呢！導正大眾的觀念真的是非常重要的事。

還記得剛開始拿起相機的時候，我會特別留意有沒有蒲公英，雖然草地上一般很常見，但每次見到的都是零星的植株。有一次從新竹的山上拍完春蝶，回程在關西休息區停留想找找看有沒有綬草，沒想到綬草沒找到，倒是看到一大片成群的蒲公英，但盛開的不是花朵，而是它們即將啟程飛翔的種子，這樣一大片美麗的草原，其實就在休息區的停車場旁邊，我跟朋友兩個人拍得實在很過癮，往後的幾年，幾乎都不忘來到這個地方再看看，只是草地的草都長不高，剩下的蒲公英也只是零星長在外圍，除草雖然讓環境看起來更美觀，但同時也失去了單純自然的味道。

拍攝花花草草跟動物很不一樣，因為它們就在那邊，它們不會跑，所以只要開花的時候，撥出一點點時間，就可以過來欣賞它們。不過想要拍出漂亮的感覺，可能就需要一點光線的幫忙。台大附近的溫州公園，旁邊有一棵高大的加羅林魚木，每年的四、五月前後花朵會盛開，滿地的花瓣好不浪漫，只不過四、五月的台北，常常不是梅雨就是驟雨，所以從它的花期開始，我就每天注意氣象，

終於有一次讓我等到晴朗的大藍天，趕緊抽空來去記錄它的開花景致，藍天白雲的襯托之下，它的黃色花朵顯得更加繽紛，在我拍攝的同時，還遇到有人專程來賞花。其實都市裡能有這樣一棵美麗的大樹，是幸福的市民才能擁有的美景。

當然鄰近的台大校園裡，也有許多美麗的花草可以記錄，每年四月盛開的流蘇，讓人不注意都很難，整樹滿滿的白花，只要有風吹過，花瓣就會緩緩飄落，所以也有四月雪的美名。同時在校園裡也可以看到花期即將結束的苦楝樹，滿樹的紫花其實也格外吸睛，走到校園外的羅斯福路，車來車往的路旁有一整排的木棉花，鮮豔的橘紅色也替這個城市增添一點自然的氣氛，城市裡的自然顏色不見得比野外來得遜色，完全看我們懂不懂得欣賞。

我的母校是台灣師大，學校裡最常見的樹種應該是阿勃勒了，它也是我們的校樹，只是求學期間通常都匆忙的趕著上課，下課後也直接離開校園，並沒有太多機會在學校看看花草。畢業後幾年回到母校，在等人的短短十幾分鐘，我被校門旁的一棵阿勃勒深深吸引住，正在盛開的黃色花朵在光線的襯托下，真的好漂亮呀！記得以前這棵樹下是機車停車場，求學時常在那裡停車卻不曾注意過這棵美麗的大樹，就這樣一直與它擦身而

過，直到十年後才發現它的美麗。不過還好不算太遲，因為它一直都在，但是很多自然美景也許就在無意間悄悄消失了。城市的生活常常讓我們喘不過氣來，記得常常停下腳步，欣賞周遭大自然帶給我們的一切。

❸ 校園裡意外找到大片的緞草，沒帶相機時，手機也是很好的紀錄工具。

❹ 台大校園裡有很多棵流蘇樹，每年四月盛開時都好像覆蓋著一層白雪。

❺ 等了好多天，終於讓我等到藍天白雲，盛開的美麗模樣讓路過的人都不免多看它兩眼。

要怎麼樣才能拍出花卉熱鬧的氣氛？

如果是一大片的花田，其實隨便拍都很有氣勢，因為本身數量就夠多了，可是當範圍很小或者花朵數量不多時，有個方法用起來效果很不錯，就是改用長鏡頭或者數位相機變焦拉到望遠端來拍攝，因為近看時花朵顯得很稀疏，但遠看時因為距離拉遠的關係，花朵反而會變得比較密集。所以不妨稍微退遠一點，運用長鏡頭來拍攝，這樣畫面裡就只會出現密集的花朵，而其他非花朵的元素也會因為長鏡頭視角小的關係，不會出現在畫面內，這樣繽紛熱鬧的氛圍就會出現了。

❻

❼

❻ 望遠鏡頭拍攝出來的影像，好像將遠方的景物一層一層壓縮在一起，我們稱作壓縮感。
❼ 休耕的農地出現大片的紫花霍香薊，稍微利用長鏡頭遠距離拍攝，數量看起來就會更密集。
❽ 在這麼美的阿勃勒樹下停車停了四年，我居然都不曾注意到它。
❾ 木棉花的紅把熱鬧的羅斯福路襯托的更漂亮了。

⑩ 秋天之後，山上開滿了芒花，
記得找機會來欣賞一下。

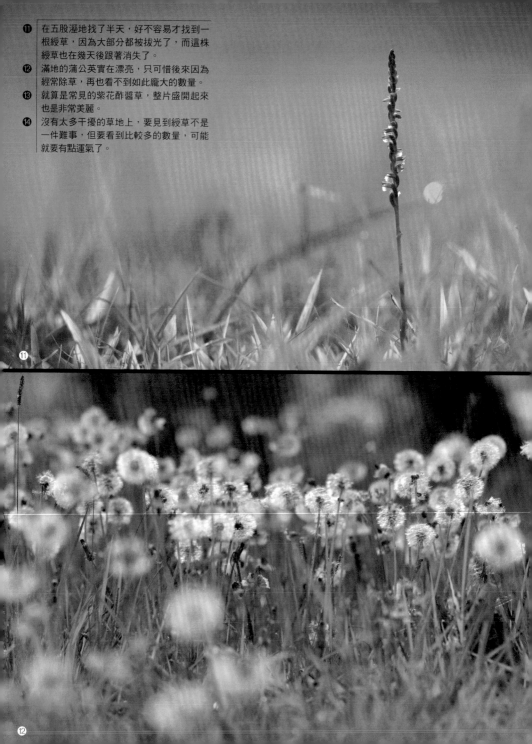

⑪ 在五股溼地找了半天，好不容易才找到一根綬草，因為大部分都被拔光了，而這株綬草也在幾天後跟著消失了。

⑫ 滿地的蒲公英實在漂亮，只可惜後來因為經常除草，再也看不到如此龐大的數量。

⑬ 就算是常見的紫花酢醬草，整片盛開起來也是非常美麗。

⑭ 沒有太多干擾的草地上，要見到綬草不是一件難事，但要看到比較多的數量，可能就要有點運氣了。

⑪

⑬

⑭

①

盛夏的**賞燕季**

早期台北盆地常常遭受颱風侵害而嚴重淹水，後來政府規劃了二重疏洪道，作為淹水時期疏洪之用，原本生活在此處的居民被迫遷村，這個地方也成為禁建的一級疏洪平原。但也

因為這樣的因緣巧合，讓這裡成為一片大草澤，早期沒有太多規劃，除了疏洪之外，平常就供作道路之用，每當颱風過後疏洪道淹大水，退潮後就變成附近小孩抓魚的天堂。不過近幾

年開始規劃成生態遊憩的公園,有各種的運動設施以及完善的自行車道,當然還有大片保存完整的濕地,讓這裡變成鳥類活動的天堂。

　　每年春天燕子會從南方來到台灣繁殖,剛從都市搬來五股的我,第一次在街上的騎樓上方看到一窩的小家燕,只覺得非常驚奇,但現在早已見怪不怪了,因為台灣很多地方都可以看到這樣的景象。市區之外的疏洪道,燕子集結的美景就真的是獨一無二了,夏末時長大的燕子準備從台灣南返,所以牠們會趁著黃昏來到空曠的地方練習飛行,對於五股及蘆洲地區的燕子來說,五股溼地就是最好的練習場所。每年八月的中下旬,傍晚之後就會開始看到牠們成群出來飛舞,黃昏時數量達到最高峰,等到天黑之後就會返巢休息。這段時間不論是騎腳踏車或者來運動的民眾,大家紛紛駐足欣賞,不過有一次我在拍攝時卻聽到一對父子很有趣的對話,

❶ 附近的樹上可以看到這個有趣的景象,用望遠鏡頭拍攝,壓縮感讓牠們看起來跟房子的距離很近,其實直線距離大概有一公里左右。

❷ 你除你的草,我等著吃跑出來的蟲子,這裡的埃及聖䴉非常適應人為的活動。

❸ 自從規劃成疏洪道之後,這裡就成為沼澤溼地,也是鳥類的天堂。

盛夏的**賞燕季**

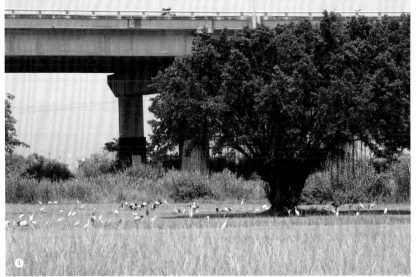

④

⑤

⑥

觀察，當然這一帶還可以找找看最有名的四斑細蟌，牠可是2005年才首次在五股溼地記錄到的新紀錄種昆蟲，牠的發現史滿有趣的，起因只是因為小朋友無意間的觀察，而剛好被一旁的志工用相機記錄下來，後來詢問專家才發現是新紀錄種，如果沒有這樣在地的觀察，這種只分布在河口附近的物種，或許就在某一次的開發案之後，從地球上消失了。幸好牠還存在著，在這個影像掛帥的時代裡，只要你有心在自家附近進行自然觀察，或許也有機會發現一些新的物種喔！

兒子問說：「天上那些在飛的是什麼？」，爸爸很巧妙的回答：「是蝙蝠」，其實也不能怪他啦，這些密密麻麻的小點，不仔細看還真不知道是在練習飛舞的燕群。

如果有機會來拍攝燕群，建議下午就先過來，在成蘆橋下附近的草地，常常聚集許多鳥類，或覓食或活動，而魚池邊也有招潮蟹可以拍攝及

④ 這裡是鳥類的天堂，好天氣常常可以見到上百隻以上的鳥類群聚。
⑤ 四斑細蟌最初是在五股溼地發現的，現在北投也發現了另外的族群。
⑥ 胸部四個蘋果綠的斑點是最大的特色。
⑦ 除了出去尋找食物之外，累了就在旁邊休息，順便守衛巢裡的小燕子。
⑧ 春天開始騎樓裡很容易見到一窩窩的小燕子嗷嗷待哺，辛苦的燕子媽媽一直忙著找食物給牠們吃。

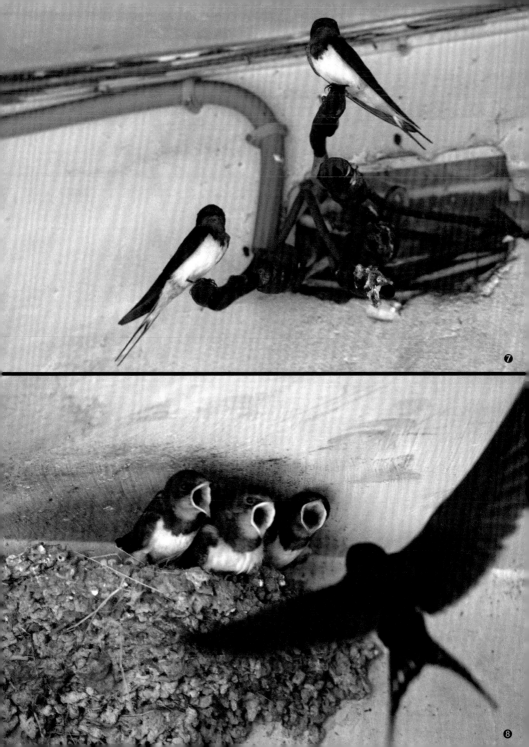

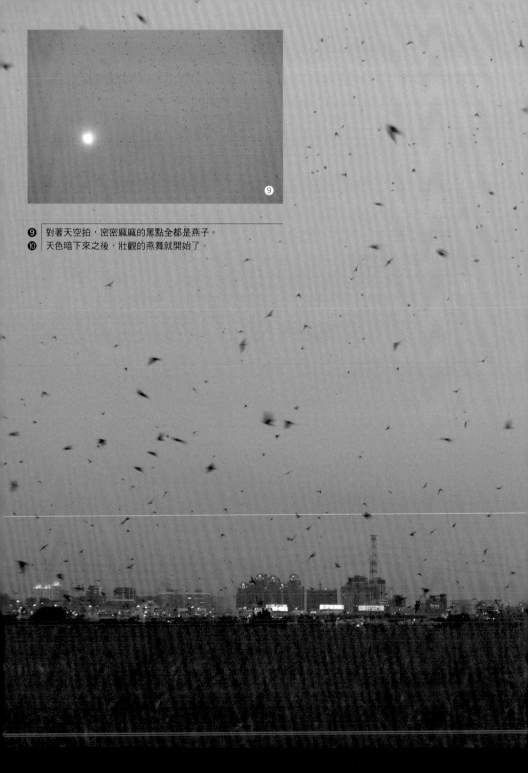

9 對著天空拍，密密麻麻的黑點全都是燕子。
10 天色暗下來之後，壯觀的燕舞就開始了。

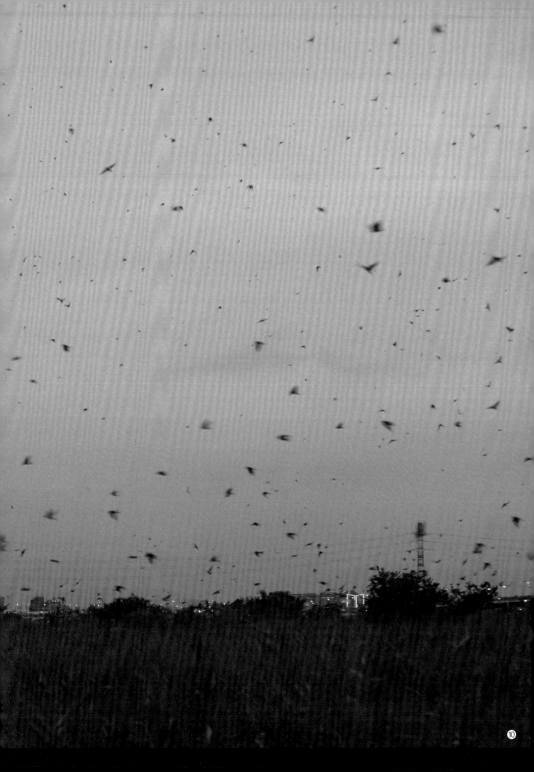

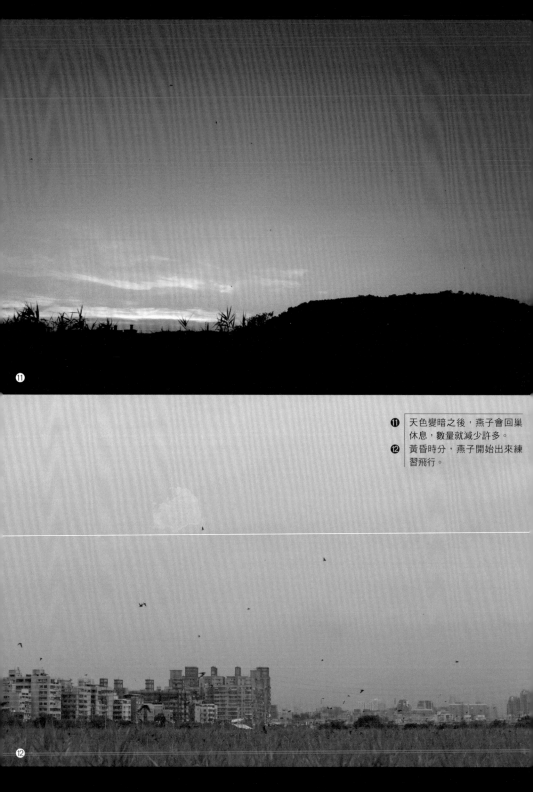

⑪ 天色變暗之後，燕子會回巢休息，數量就減少許多。
⑫ 黃昏時分，燕子開始出來練習飛行。

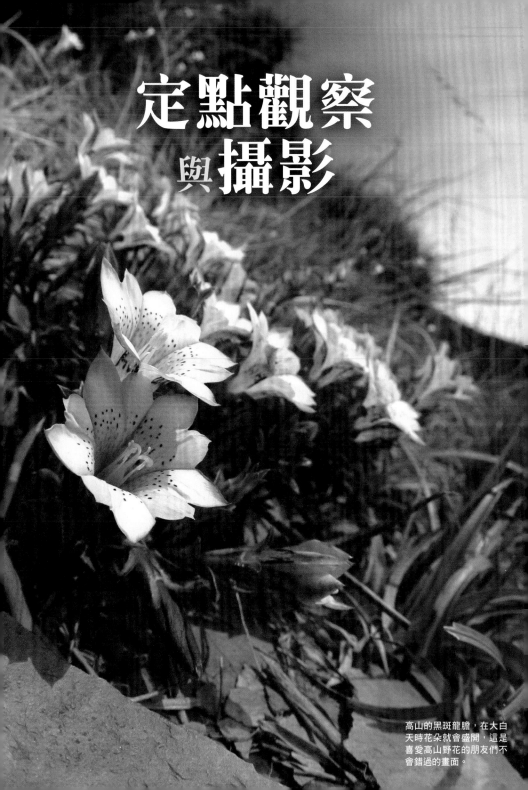

定點觀察
與攝影

高山的黑斑龍膽，在大白天時花朵就會盛開，這是喜愛高山野花的朋友們不會錯過的畫面。

合歡的山居歲月

　　2009年時，偶然得知農委會特有生物研究保育中心有個擴大就業方案，各個不同的單位都在徵聘專案助理，我雖然不是生物相關科系畢業，但是非常嚮往山上的生活，於是寄了份履歷就硬著頭皮去面試，面試完後沒想太多，覺得自己應該徵選上的機會不大，沒想到卻接到錄取通知的電話，內心一度天人交戰，畢竟要離開台北展開全新的生活，對於從小到大

很少長期離家的我，可是很大的考驗，不過終究還是出發了。

以前只能久久來一趟的合歡山，沒想到現在我真的可以住在那裡，對於山上的一切只能說非常的期待。只是山上的世界並不如想像中美好，首先我必須要適應的就是溫度，夏天的合歡山在夜晚經常都是攝氏十度以下的低溫，山上的水源珍貴，電熱水器儲水又不多，所以洗澡變成一件很辛苦的事。再來沒有商店，更不用說沒有宵夜，只能在山上儲備大量的零食及乾糧，除了出差採集或者放假回家之外，每天晚上都沒有社交生活，只能靠著社群網站跟朋友聊天，度過漫長的夜晚，當然抱怨歸抱怨，自己也是心甘情願地待在這裡，因為這裡的一切，就是如此的美好。

六月的合歡山，迎接我們的是花期即將結束的高山杜鵑，不過此時還有許多高山野花正在盛開，阿里山龍膽、黑斑龍膽及一些稀有的蘭花，所以這個季節來到這裡，光是地上的各種小花小草，就可以讓你玩上一整天，等到六月底之後，高山的昆蟲就開始大發生了，當時我們的工作是鱗翅目昆蟲的採集及調查，所以白天我們必須要到選定的地點進行研究記錄，晚上則要在定點點燈進行燈光誘集，這段期間我們找到許多珍稀的物種，同時也對這個地區有了大概的了解，如果想要以昆蟲當作拍攝的主角，合歡山一帶並不合適，反而要到

❶ 冬天的合歡山變成冰雪覆蓋的天堂，有機會一定要來這裡看看。
❷ 成片的玉山佛甲草在山上隨處可見。

❷

合歡的**山居歲月** 145

海拔兩千公尺左右，一路往下到天祥地區才開始有豐富的昆蟲相，其中以碧綠神木這個地區最讓人期待，豐富的林相以及風口平台的地形，讓這裡的昆蟲種類及數量遠比其他地區多很多，每次來這裡調查都讓我很期待。

合歡山最著名的野鳥三寶，都不太怕人，甚至可以說跟人很親近，其中以金翼白眉最為常見，再來就是岩鷚及酒紅朱雀，牠們多半在合歡山區的步道及路邊出沒，有時候也喜歡在停車場一帶活動，撿食一些食物碎屑，如果花點耐心，應該都可以拍到不錯的照片。到了冬天的雪季，有機

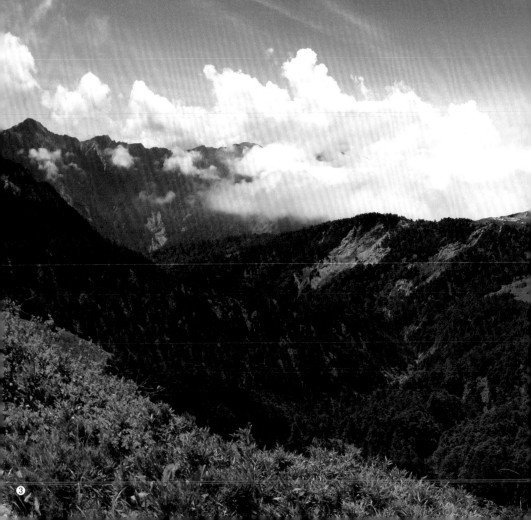

會也可以來這裡賞雪，雖然雪量遠比不上國外地區，但合歡山已經算是台灣最容易親近雪的地方了，記得高山地區垃圾清運不易，所以來到這個地區，不要破壞環境，能帶走的垃圾也請盡量帶走，讓美好的環境可以永續經營下去。

❹

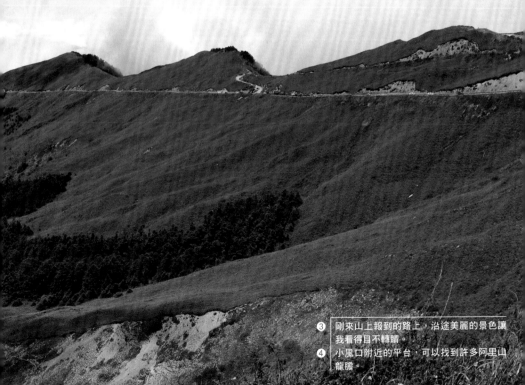

❸ 剛來山上報到的路上，沿途美麗的景色讓我看得目不轉睛。
❹ 小風口附近的平台，可以找到許多阿里山龍膽。

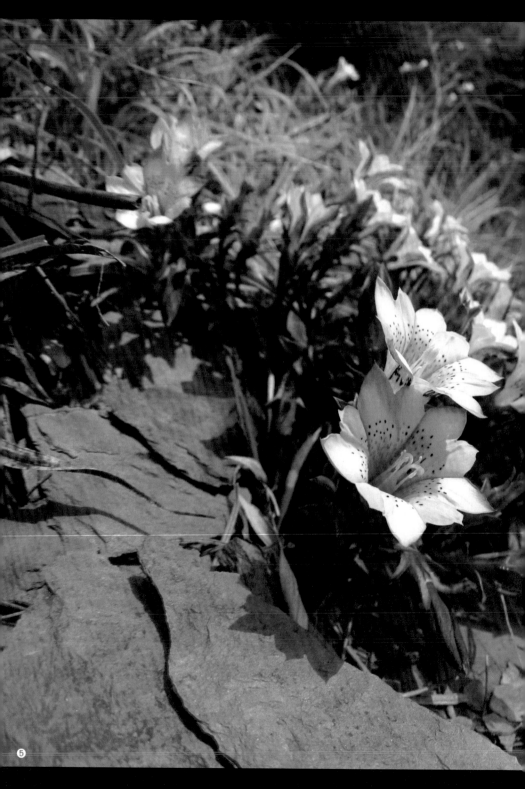

❺ 公路旁的碎石坡隨處都是野花，黑斑龍膽在這一帶十分常見。

⑥ 有機會來到這裡調查蝴蝶真的很開心，因為幾乎都是珍貴稀有的種類，像這隻鉈灰蝶（台灣單帶小灰蝶）並不是可以輕易找到的蝴蝶。

⑦ 以前要看山椒魚必須到很遠的地方，現在工作站附近就可以找得到。

⑧ 玉山箭竹林裡可以看見許多水晶蘭，只可惜我到這裡的時間已是開花末期。

⑨ 看到夢寐以求的妖豔吉丁蟲，不知道要有多好的運氣才行。

⑩ 山上的某處有大片的小喜普鞋蘭，不過地點相當隱密也鮮少人知，因為棲地曝光很有可能就會被拔走。

⑪ 雪季時見到岩鷚在雪地上跳來跳去，非常可愛。

⑫ 酒紅朱雀常常在黃昏時到工作站偷吃我們的廚餘。

⑬ 最不怕人的金翼白眉，常常在遊客多的地方隨地撿拾食物來吃。

①

北橫生態筆記

　　說起北部自然觀察的聖地，我想十個人當中會有九個跟我推薦北橫吧！這條穿越雪山山脈心臟地帶的公路，確實蘊含了許多的物種，而且一天24小時都有得玩，每個時段玩的東西都不太一樣。白天可以賞花、賞蟲、看神木，晚上則是兩棲、爬蟲及昆蟲的天下。每年春夏季一到，似乎就有種北橫魔力在召喚我，感覺不上去走走就會渾身不對勁，而且這麼多

年來，每年都會發現一些驚喜，或是找到一些特別的物種，所以說北橫是聖山實在一點也不為過。

這個地方的海拔起伏雖然不高，但記錄過的蝴蝶超過兩百種，而且大部分的種類在公路兩旁就可以記錄到，所以來這裡拍蝴蝶的朋友，通常都會在公路上遊走，範圍大致介於高義至明池的30公里路程。除了看看花朵上的種類，有些蝴蝶會在岩壁上吸水，或是在樹梢上頭打架，觀察一天下來，數量或許不豐富，但種類絕對十分多樣，包括大紫蛺蝶與台灣寬尾鳳蝶也都有機會在公路沿線偶遇。除了公路之外，遊客中心附近的賞蝶步道也值得去走走，因為在這個地方除了蝴蝶，其他昆蟲的多樣性也很豐富，還有位於萱源附近的林道，這裡可是蘊藏了許多珍稀的小灰蝶，但挑戰的難度就稍嫌高了點。另外往上巴陵走，還有拉拉山森林遊樂區步道及巴福越嶺古道，這些地方有很高的機率可以看到中海拔的蝴蝶，而且這一帶也有風口型蝶道，可以看到珍貴的翠灰蝶在此活動。

每次在北橫進行夜間觀察，都讓我格外期待，因為上巴陵沿線的路燈，由於展望都很好，所以附近會停棲許多昆蟲，其中不乏珍貴的台灣長臂金龜、台灣大鍬等美麗的甲蟲，沿線的水溝也都可以聽見莫氏樹蛙的叫聲，如果是森林較原始的區塊，也有

❷

機會聽見橙腹樹蛙的叫聲。再來北橫的蛇類資源非常豐富，記錄超過40種，晚上只要沿著公路兩旁逛，就常常可以見到赤尾青竹絲、鐵線蛇、擬

❶ 北橫是蝴蝶的天堂，只要找到開花的植物，一定可以看到蝴蝶在吸蜜。
❷ 拉拉山神木區裡有許多高聳入天的紅檜。

龜殼花等種類，運氣好一點，或許也會見到百步蛇、高砂蛇、金絲蛇等美麗的蛇類。如果不想走來走去只想停在定點觀察，可以選擇四陵附近的工作站，這裡的路燈底下就有數不清的昆蟲可以觀察，只是在這一帶活動務必保持安靜，避免吵到工作站裡頭的同仁。

　　嚮往北橫的朋友，建議可以安排兩天一夜的行程，第一天先在公路沿線觀察蝴蝶及昆蟲，晚上則安排夜間觀察，隔天一早再進拉拉山森林遊樂區賞鳥，相信兩天下來絕對會收穫滿滿。

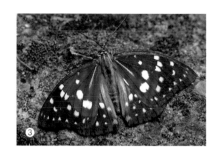

❸ 大紫蛺蝶是北橫的明星蝶種，每年五月開始，許多人為了拍攝牠而來到北橫。

❹ 白芒翠灰蝶（蓬萊綠小灰蝶）是這裡的特產，數量可能不稀少，但因為都在樹冠層活動，所以也難得一見。

❺ 百步蛇在北橫也有分布，只是要遇見牠可能需要一點運氣。

❻ 在北橫遇見擬龜殼花的次數，應該僅次於赤尾青竹絲。

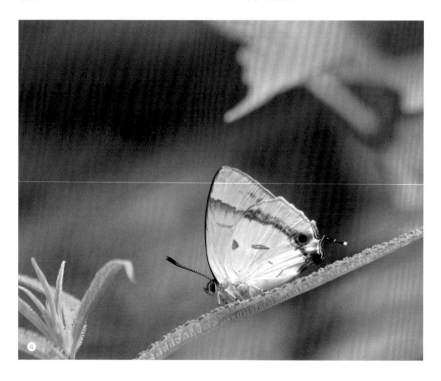

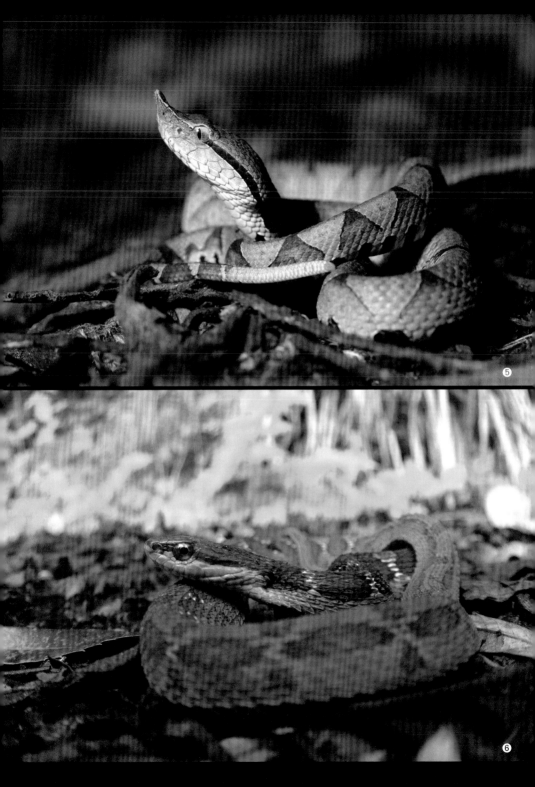

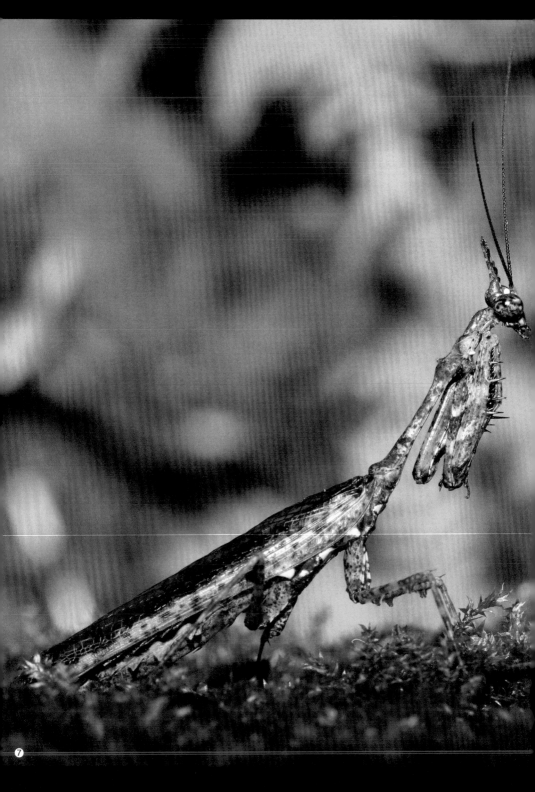

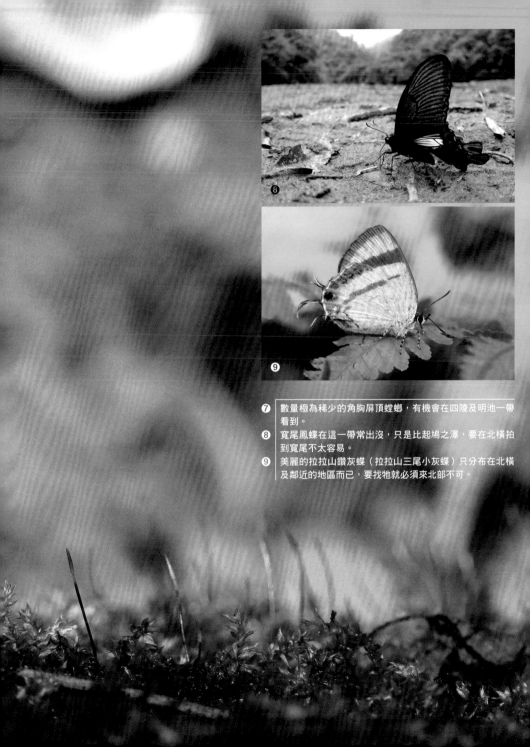

❽

❾

❼ 數量極為稀少的角胸屏頂螳螂，有機會在四陵及明池一帶看到。

❽ 寬尾鳳蝶在這一帶常出沒，只是比起鳩之澤，要在北橫拍到寬尾不太容易。

❾ 美麗的拉拉山鑽灰蝶（拉拉山三尾小灰蝶）只分布在北橫及鄰近的地區而已，要找牠就必須來北部不可。

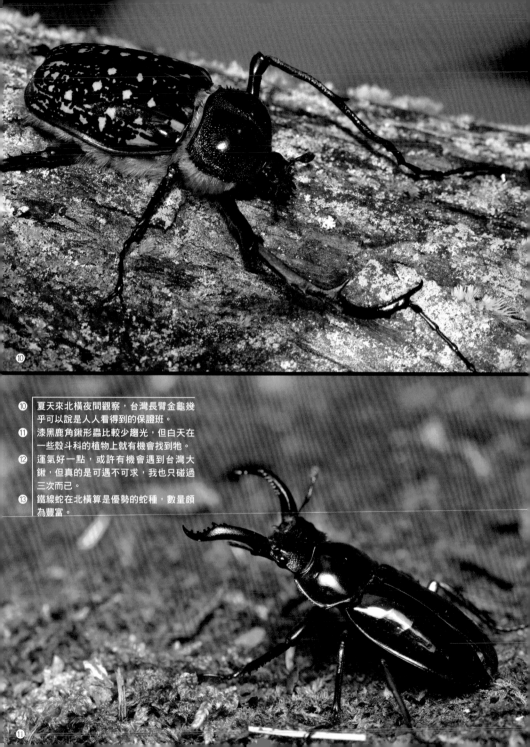

⑩

⑩ 夏天來北橫夜間觀察，台灣長臂金龜幾乎可以說是人人看得到的保證班。
⑪ 漆黑鹿角鍬形蟲比較少趨光，但白天在一些殼斗科的植物上就有機會找到牠。
⑫ 運氣好一點，或許有機會遇到台灣大鍬，但真的是可遇不可求，我也只碰過三次而已。
⑬ 鐵線蛇在北橫算是優勢的蛇種，數量頗為豐富。

⑪

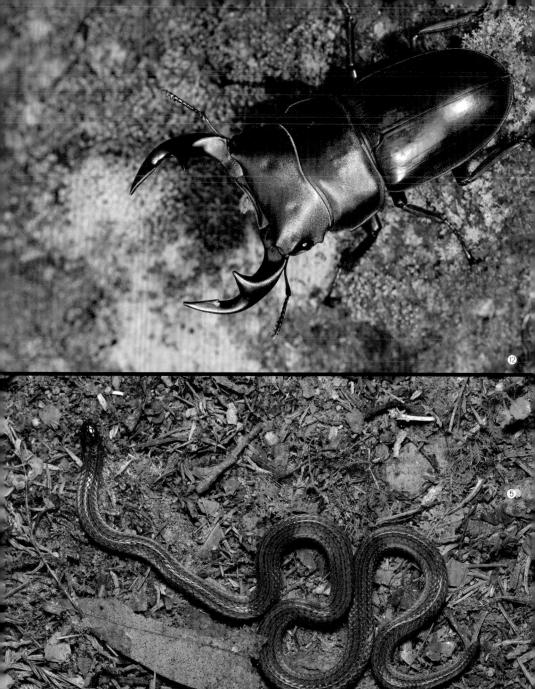

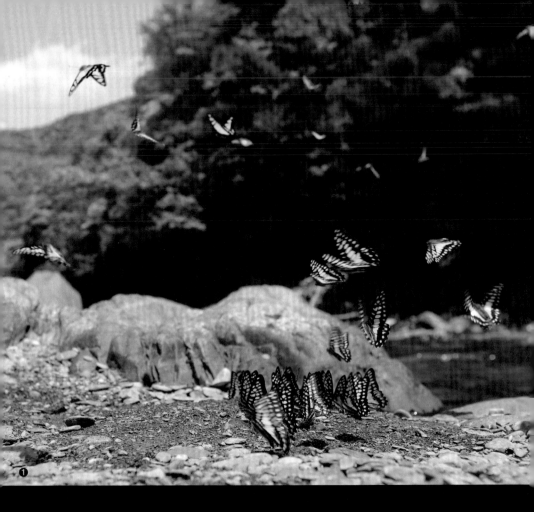

①

福山的蝴蝶谷

　　提起福山，大家通常想到的是林試所的福山植物園，不過我講的是從新北市烏來區進去的福山村，這裡是典型的低海拔溪流環境，因為地處偏遠，所以自然環境保存的相當好。

　　剛上大學時，這裡可以說是我的自然攝影啟蒙地，因為一年四季都有不同的東西可以讓我觀察，而且白天可以拍蝴蝶，晚上則是找尋兩棲類及甲蟲，每次來這邊夜間觀察，沒待到凌

晨實在捨不得回家。以前還在採集昆蟲時，一定會帶著爐子跟泡麵進來，半夜常常就坐在路邊煮麵吃，吃完再繼續觀察，有次還遇到好心的原住民騎車經過，看我坐在地上以為我摔車了，居然還問我有沒有事，需不需要幫忙，讓我哭笑不得。

　　在福山村這裡，蝴蝶主要出現在溪谷的地方，是典型的溪谷型蝶道，只要天氣好，蝴蝶就會從上游慢慢往下飛，找到合適的地方就停下來吸水，運氣好時可以見到上百隻以上的群聚，尤其是早春時節，很多春天限定的種類在這裡都找得到，所以每

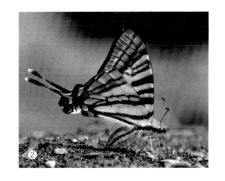

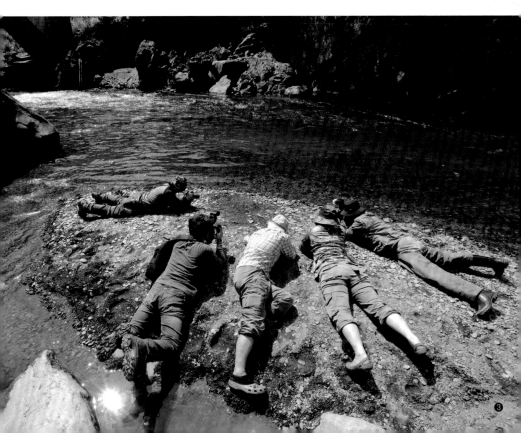

④

⑤

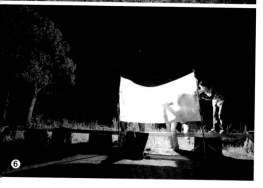

⑥

才會陸陸續續從上游開始飛來，直到11點後達到高峰期，大約下午1點過後，溪谷的陽光就會被地形遮蔽，灘地上吸水的蝴蝶也會轉往其他地方活動，所以要來這裡拍攝蝴蝶，記得要把握早上的時間，下午以後可以改往蝴蝶步道，或者往外到內洞森林遊樂區逛逛。

從新烏路沿線到福山，因為海拔皆在一千公尺以下，因此也很適合觀察兩棲類，從新店進來的小粗坑到翡翠水庫附近的四崁水，可以觀察到台灣有紀錄的兩棲類種類超過半數以上，其中不乏保育類的翡翠樹蛙及台北樹蛙，往更深的福山村去，沿路則有機會見到莫氏樹蛙，在附近的原始森林裡，也有機會見到珍貴的橙腹樹蛙，只是地點隱密且數量稀少，要見到的機會實在不多。這些地方的螢火蟲數量也相當豐富，如果不想人擠人，這裡也是值得推薦的賞螢地點，到了冬天，雖然昆蟲資源不豐富，不過滿滿的櫻花反而成為賞山鳥的好所在，一年四季都適合來福山村探索。

④ 由於溪谷地形的關係，這裡太早是曬不到太陽，沒有陽光就沒有蝴蝶，要等到陽光灑落之後，蝴蝶才會漸漸從上游飛下來。

⑤ 位於南勢溪流域的福山村，是以低海拔溪流為主的生態系。

⑥ 每年的夏天，我都會帶著生態攝影班的同學來做燈光誘集，以觀察夜間的昆蟲。

⑦ 早春限定的巒大鋸灰蝶（巒大小灰蝶）在這裡的數量不多，要拍到牠可能有點靠運氣。

⑧ 黑尾劍鳳蝶（木生鳳蝶）是福山村最著名的蝴蝶，也是這裡的特產。

年春天有許多拍蝴蝶的朋友來這裡朝聖，因為在這裡只需要等待蝴蝶，而不用找蝴蝶，所以滿推薦剛入門的朋友可以來到這裡，好天氣保證就可以收穫滿滿，

不過要注意的是，南勢溪附近的支流都不寬闊，所以日照時間大多幾個小時而已，大概從9點開始，陽光就會灑落在岸邊的灘地上，此時蝴蝶

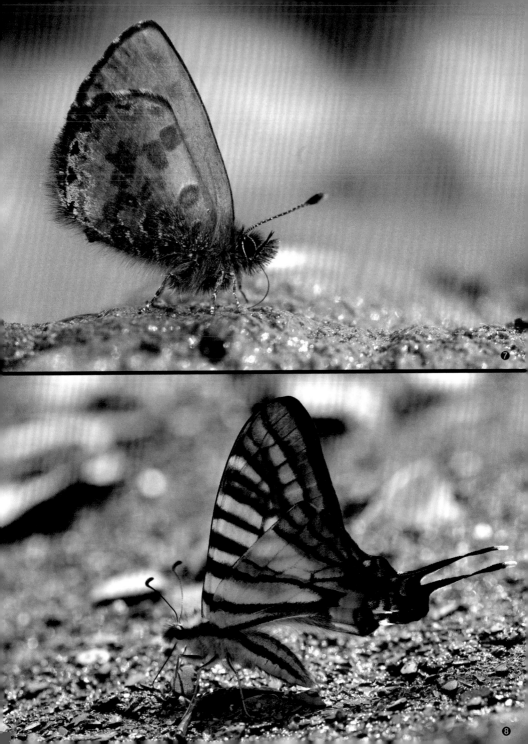

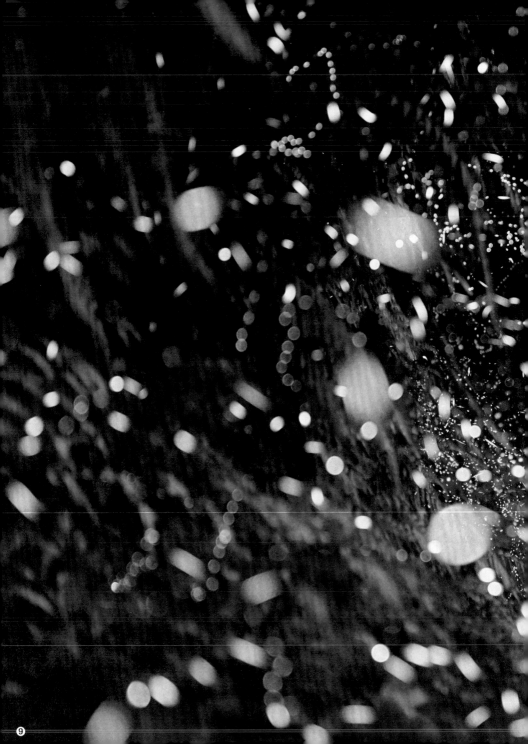

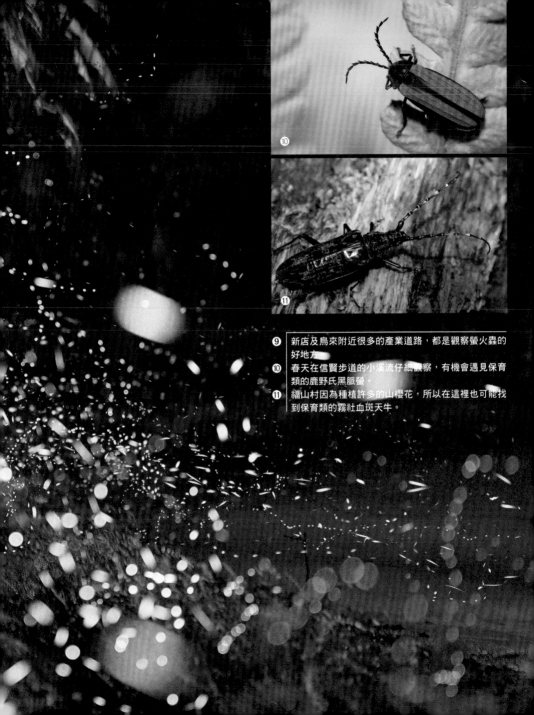

⑨ 新店及烏來附近很多的產業道路，都是觀察螢火蟲的好地方。

⑩ 春天在信賢步道的小溪流仔細觀察，有機會遇見保育類的鹿野氏黑脈螢。

⑪ 福山村因為種植許多的山櫻花，所以在這裡也可能找到保育類的霧社血斑天牛。

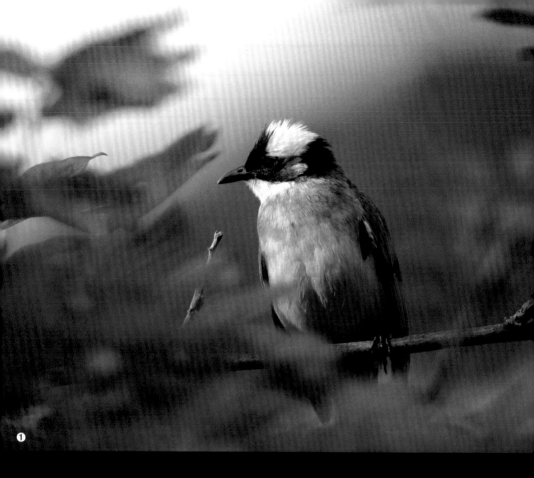

台北植物園

　　在博愛特區的台北植物園，已經
成立非常久了，前身是日治時代的台
北苗圃，至今已有一百多年的歷史，
再加上前前後後收集栽種的樹苗，讓
植物園成為非常成熟的都市型生態

系，不過其外圍是開發甚早的台北西
區，所以一些靠近山區的物種是無法
移動至此，因此植物園的生態是以會
飛行的生物或是在城市可以存活的物
種為主，其中以鳥類生態最為著名，

再來就是五彩繽紛的花卉。

由於我在萬華的社區大學開設生態攝影班，許多學生就住在植物園附近，他們常常在這裡活動，起初我很難理解，城市裡能有什麼自然生態？直到有一年植物園有領角鴞來訪，我才正式拿起相機踏進植物園，進來的目的雖然是要記錄領角鴞的生態，不過也趁機在園區裡逛逛，沒想到在此拍鳥的同好還真不少，幾乎每個角落都有人在拍攝不同的鳥類。仔細觀察之後發現這裡的鳥似乎都不怕人，就連平常在田邊容易看到的白腹秧雞及紅冠水雞，每次一靠近牠們就會迅速地躲起來，但在這裡卻能悠閒的跟遊客並行，原來從早到晚都有人活動的植物園，讓這裡的鳥兒很適應跟人類相處。

❶ 白頭翁在這裡有時會停在很低的位置，是很好拍攝的對象。
❷ 樹鵲是都市裡常見的鳥類，在植物園當然也可以見到。
❸ 荷花池周遭仔細觀察一定可以見到翠鳥在抓魚。

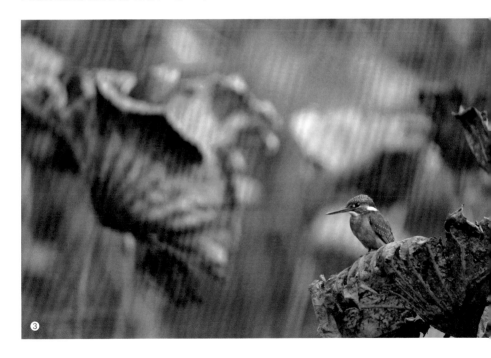

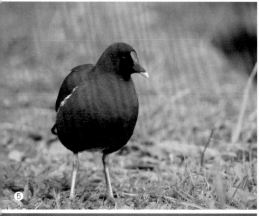

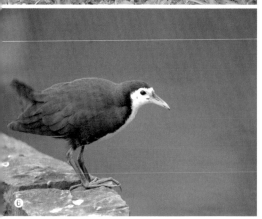

荷花池附近固定有一兩隻翠鳥在此覓食，平常就在樹枝上或是荷葉上停棲，不然就是衝下水池抓魚，在涼亭的位置拍攝，有時候還有機會跟牠以一公尺左右的距離面面相覷，真是機會難得。一些在都市容易見到的鳥類，在這裡的數量也頗為豐富，例如五色鳥、樹鵲、黑冠麻鷺、白頭翁、珠頸斑鳩等，有時也會見到鳳頭蒼鷹在這裡活動，綜合來說，如果想要練習拍攝鳥類生態，這裡的確是很合適的地方，除了這裡，大安森林公園及中正紀念堂也是另外的好去處。

夏日滿池的荷花總吸引許多攝影愛好者來拍攝，春天的草地也盛開許多種類的小花等待我們一一發掘，就算不是來攝影，利用空閒的時間來這裡走走，也是感受自然的好去處。我有個喜愛拍照的朋友，就常常利用中午休息的時間來植物園裡偷閒，以前我不明白，但我認識植物園之後，我就真的懂了，這麼好的地方有機會就拿著相機來這裡走走吧！

④ 每年固定時間，植物園裡都有領角鴞育雛。
⑤ 紅冠水雞會沿著水池邊緣走來走去，完全無視於人的存在。
⑥ 這裡的白腹秧雞根本就不理人，專心一意做牠自己的事。
⑦ 荷花池裡常見的金線蛙，在這裡一樣也不太理人，在野外要是遇到，想要拍攝牠們可沒這麼簡單，但在植物園卻容易的多。
⑧ 荷花池裡常常可以見到各種鳥類在抓魚，夜鷺就是其中的常客。
⑨ 第一次拿相機走進植物園，就是為了領角鴞而來。

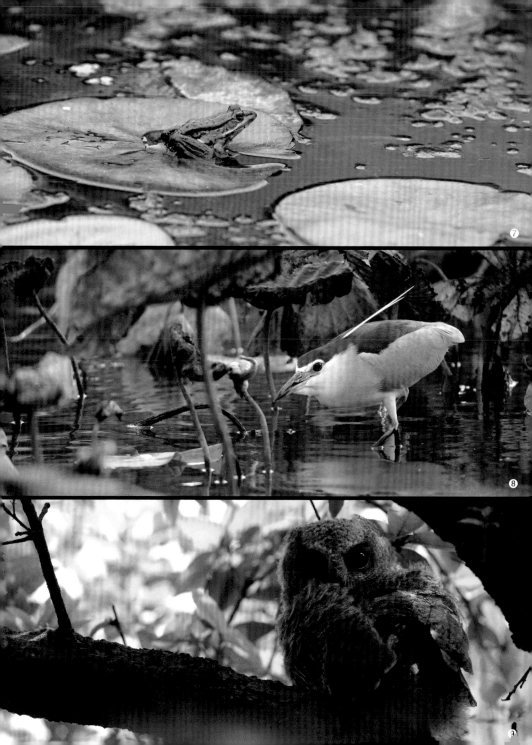

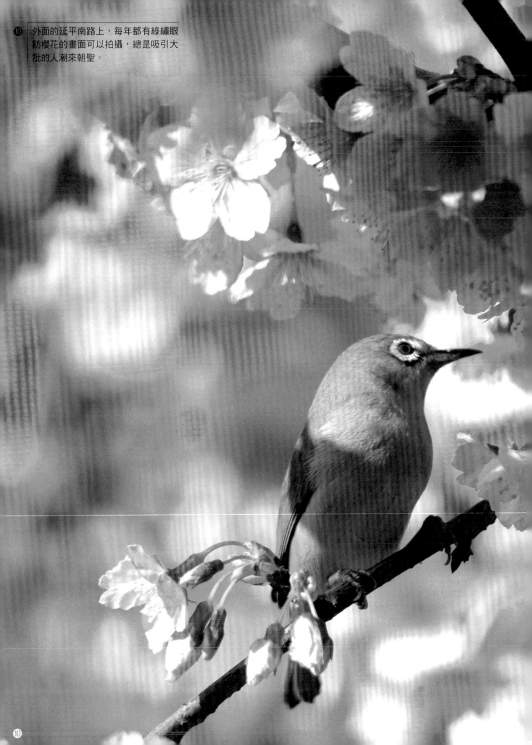

⑩ 外面的延平南路上，每年都有綠繡眼
訪櫻花的畫面可以拍攝，總是吸引大
批的人潮來朝聖。

挖子尾的**自然記趣**

　　挖子尾自然保留區位於新北市
八里區,屬於出海口的潮間帶濕地,
在清朝時期就是一個傳統漁村的小聚
落,居民以出海捕魚維生,生活儉樸
不算富裕,但是現在漁業慢慢沒落,

人口也慢慢外移,變成一個寧靜的小
村落,反而有種與世隔絕的味道,記
得小時候來到挖子尾,這裡滿滿的招
潮蟹馬上吸引住我的目光,從此以
後,這裡就成為我騎腳踏車前來自然

觀察的秘密基地。

　　後來因為左岸自行車道的關係，整個河岸瞬間多了很多遊客，這裡也變成來往渡船頭及十三行博物館的必經之地，原本安靜的小漁村多了許多遊客的喧鬧聲，很多爸爸媽媽帶著小朋友來此抓螃蟹，雖然這裡是自然保留區，但如果能夠讓小孩親近土地也是一件很棒的事，至少我就是這樣長大的，才逐漸對自然情有獨鍾，只是要記得來這裡玩，千萬不要抓走任何生物，這些可都是挖子尾最珍貴的自然資產。

　　來到濱海地區做生態觀察，有一件功課是一定要做的，那就是預先查好潮汐表，最好在滿潮之後的兩個小時來，這個時間點潮水正慢慢退去，也是螃蟹準備出來覓食的時刻，此時看到螃蟹紛紛從洞裡爬出來，那種旺盛的生命力實在讓人感動。這個時間點也是記錄螃蟹生態最好的時候，只是螃蟹很敏感，通常只要人一靠近，就通通躲到洞裡去，所以來這裡觀察螃蟹的生態，建議使用長鏡頭來拍攝，跟螃蟹保持一點距離，比較容易拍攝到牠們的行為。可以的話也不要

❶ 清白招潮蟹在沙地的數量非常多，遠遠看還以為是一點一點的紙屑。

❷ 挖子尾自然保留區有大片的水筆仔，孕育了許多潮間帶生物。

❷

❸

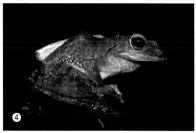

❹

怕髒，多帶一套衣服，準備好護肘跟護膝，就直接趴在沙地上吧，利用水平的視角來拍攝，更能將牠們的氣勢拍出來。

　　除了豐富的螃蟹生態之外，這裡也是觀察水鳥的好地方，鷺科跟鴴鷸科的鳥類在這一帶很常見，每年東方環頸鴴都會固定在這裡產卵，所以在

這個地方活動要注意自己的腳邊，一個不小心可能就會踩到牠們的蛋。如果發現了，千萬不可以將鳥蛋帶走，拍攝完畢之後應儘快遠離巢位。除了日間的觀察，這裡夜間也是很熱鬧喔，附近的菜園及竹林有許多中國樹蟾出沒，同時也找得到外來種的斑腿樹蛙，岸邊有許多沙蟹趁夜間出來活動，在海濱夜間觀察是滿有趣的一種體驗，有機會可以試看看。

❸	這裡有許多中國樹蟾可以觀察。
❹	外來種斑腿樹蛙十分適應這裡的環境，沒幾年就變成優勢的種類。
❺	七月左右來這裡夜觀，有機會見到滿坑滿谷的中國樹蟾幼蛙。
❻	在泥灘地上可以見到大型的網紋招潮蟹。
❼	有一年出現了一隻雙大螯的網紋招潮蟹，這是我第一次看見這麼奇特的個體。
❽	海濱夜觀最有趣的就是看這些沙蟹抬高腳在沙地上跑來跑去。

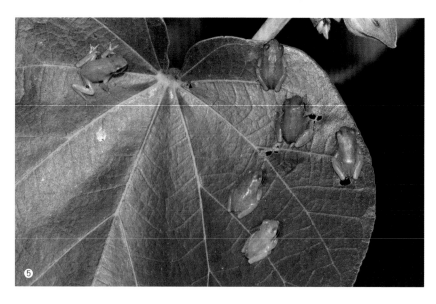

❺

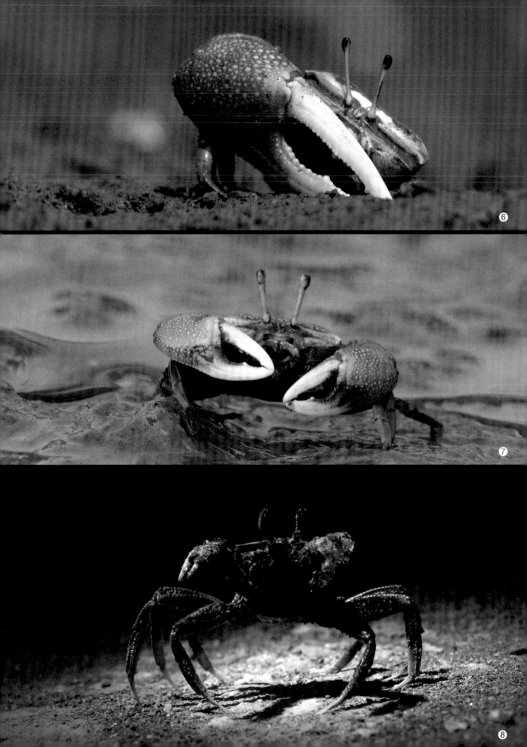

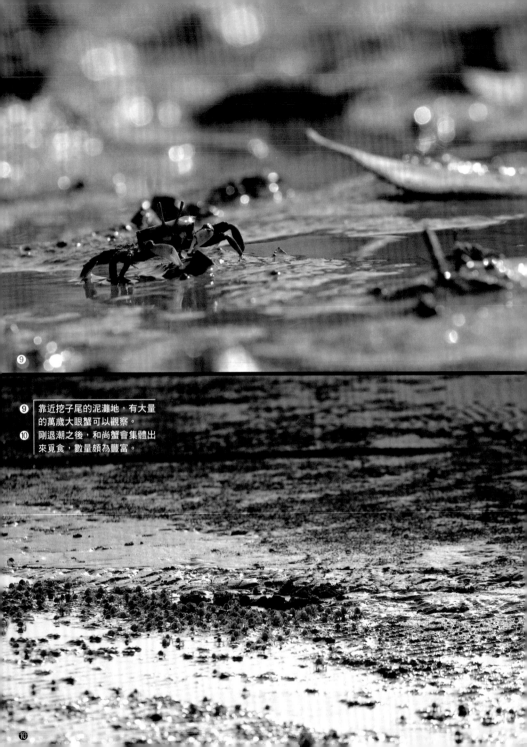

⑨

⑨ 靠近挖子尾的泥灘地，有大量
的萬歲大眼蟹可以觀察。
⑩ 剛退潮之後，和尚蟹會集體出
來覓食，數量頗為豐富。

觀景窗裡的
自然心

拍照要有無限的耐心及
細膩的心思，觀察好光
線及場景，自然可以拍
出傑出的攝影作品。

①

生態攝影的 **構圖美學**

　　攝影是所謂的減法構圖，因為觀景窗裡的空間很有限，不可能把所有東西都拍進去，所以什麼該留、什麼該刪成為攝影很重要的基本功，就算只是單純用手機來拍攝生態紀錄照，

好的構圖也會為影像加分不少，但是坦白說，生態攝影者在構圖上往往沒有太多的主導權，因為在自然的狀況下，大多數場景是無法變動的，不可能去除草，也不可能去折掉樹枝，更

不可能飛到空中去拍攝，而主體本身往往也不會擺出拍攝者想要的姿態，因此如何在有限的環境和時間下嘗試各種不同的構圖其實是有難度的，這些視覺美感也不是使用好器材就可以呈現出來，而是平常必須不斷的練習與實作才有辦法累積的能力。以下就以我個人的經驗來跟大家分享常用的構圖法則。

活潑大膽的對角線構圖

每個畫面都有兩條交錯的對角線，將主體佈局在這兩條線上，這種方式就稱為對角線構圖，也是生態攝影經常運用的構圖方式，可以讓畫面活潑有變化，視覺上的延伸可以讓主體看起來氣勢十足，若同時能夠搭配光影的變化，通常都是一張不錯的照片。生態攝影裡，我覺得直幅構圖的比例並不高，絕大多數的人都很少運用直幅構圖，包括我也一樣，畢竟這跟人像攝影不太一樣，運用直幅構圖可以將人剛好填滿在畫面裡，大頭照、半身照及全身照皆是如此，但生態攝影的直幅構圖常常會造成部分畫面過於空蕩，產生頭重腳輕的感覺。不過之前因為一個合作案的關係，對方需要12張直幅的蝴蝶影像，這項要求可真是難倒我了，翻遍手邊所有的圖檔仍然找不到12張滿意的直幅

❶ 運用平視的角度來看青蛙，可以看到牠們逗趣的臉部表情。

❷ 利用對角線原則，將高砂鋸鍬形蟲的大顎剛好擺在中間，這樣看起來就會有誇張的效果。

❷

照片，最後不得已只好運用裁切的方式解決。之後我也思考了很久，讓我滿意的直幅構圖關鍵到底是什麼元素，結論就是對角線。

我認為，如果不想讓直幅構圖的畫面顯得過於空蕩，就要運用對角線的方式來處理，對角線可以簡單把畫面分為二，一邊是主角，另外一邊就是環境，這樣剛剛好可以把畫面填滿，或者畫面裡有一些線條的延伸，也可以讓這些線條以對角線的方式來呈現，如果構圖配置得宜，通常都是

一張很棒的照片。

基本穩定的井字構圖

就視覺心理學的角度而言，主體在不同的位置會讓人產生不同的心理感受，而最讓人覺得穩定的就是井字構圖。如果將我們的畫面畫成九宮格，在圖上就會出現四個交點，只要穩穩地將主體放置在這些位置上，就可以達到視覺上穩定的效果，這也是攝影技巧中非常基本的構圖方式，我常常跟學生說，只要用了井字構圖，

❸

基本上至少可以拿到60分。

　　拍攝一些在地面活動的生物時，大家通常都會讓地景保持水平，然後運用三分法的原則，讓地景約占畫面的1/3，天景佔整體的2/3，至於主體的部分則會保持在井字構圖的位置。這是一種中規中矩的拍法，但為了讓構圖能夠更活潑，通常拍攝時我不會讓地景保持水平，而是讓水平線有些歪斜，因為微距的畫面都只有局部，所以就算地景有些歪斜也不會讓整體感覺失衡，相對來說，反而讓整體的靈活度提高，使得這些生物看起來像是站的直挺挺一樣，而不會像標本照般死氣沉沉。

　　運用井字構圖之前，要先考慮視覺的動線，才來決定主角構圖的位置，以蝴蝶來說，將牠眼睛前方的空間留白，這樣的構圖看起來不僅不會太緊迫，也替前方留下一些想像空間，感覺下一刻蝴蝶就會往前飛似的，這樣的影像看起來比較有生命力一點。

畫面單純的特寫構圖

　　這種構圖方式經常在生態攝影中使用，一般是用來表現主體本身的美或是身上的特徵，不論是整體或局部特寫都很適合用這樣的方式來表現。至於構圖方式只要注意避免太複雜的背景，並且不要讓主體很呆板的擺在中間就可以了。萬一主體所處的背景

❹

真的太過複雜而無法改善，那也可以適當地運用大光圈產生景深淺的效果，讓視覺集中在想要表現的地方。

展現立體的框架構圖

　　利用主體周圍的花草景物，來突顯主體與景物的相對關係，讓照片呈現深淺不一的距離，這樣的畫面就會更有立體感，或者畫面當中有一些太搶眼的顏色，會搶掉主角的風采，也可以利用框架的手法來巧妙迴避，除此之外，框架構圖更可以視為特寫構圖的延伸，若運用得當，可以讓視覺更集中。但這算是比較進階的拍法，雖然拍攝成功會是很美的照片，若運用不好，可能也會弄巧成拙讓自己的照片扣了很多分數。

❸　地景刻意不保持水平，蝴蝶的尾巴看起來好像翹的很高，感覺特別活潑。

❹　單純特寫百步蛇身上的三角形花紋，不需要特別的構圖，畫面簡潔有力。

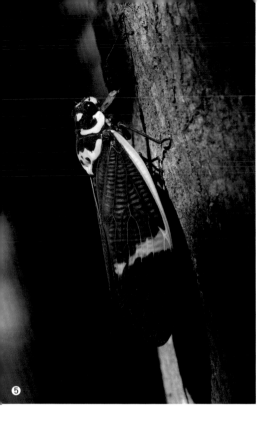
❺

生物本身是否具有危險性，我想如果
有機會去非洲觀察獅子的話，大概沒
幾個人有勇氣下車拿相機靠近拍牠
吧！因為萬獸之王除了敏感之外，也
具有高度危險性。雖然我們在拍攝一
些蛇類常會使用這類的構圖方法，不
過進行拍攝時我們都格外專心，生物
在躁動時，我們也會先以自身安全為
第一優先。雖然拍攝動物有其困難
度，但是這個方法拿來拍攝植物可就
簡單多了，只要注意好光線及構圖，
應該沒有其他的困難。

　　當然，構圖的方法千百種，上述
的也只是我常用的構圖方式，除了這
些原則，我也建議大家可以多嘗試以
平視角或仰視角拍攝，一般來說，我
們觀察生物時多半是俯視的角度，用
這樣的角度拍下來的照片十分普通，
但也符合我們的視覺經驗。如果多改
用平視角或仰視角來拍攝，除了可以
觀察到生物的其他面向，更可以輕
易捕捉到生物的神韻而拍出維妙維肖
的畫面，同時以大家平常看不到的視
覺角度，也會讓人產生耳目一新的感
覺，因此建議多嘗試看看。

廣角帶景的構圖

　　使用廣角拍攝是用照片說故事最
簡單的方法，也是我認為最符合「生
態攝影」的一種構圖方式，運用這種
方法可以輕易的將生物與環境的相互
關係呈現出來，只是大部分的生物都
很敏感，要將鏡頭靠近牠們並不是
件簡單的事。因此如果要用廣角構圖
的方法，可能有幾個因素必須考慮，
第一是如果太靠近會不會嚇到主角生
物，使得牠過於緊張或是逃走，例如
靠近鳥巢來拍攝，可能就會產生這樣
的問題，或者一些會飛行的昆蟲，一
靠過去牠們可能就飛走了；第二則是

❺　台灣爺蟬拍攝直幅的構圖，只要掌握好對角
　　線原則及光影，拍出來的照片就很不錯。
❻　利用層層的樹葉當作框架，讓領角鴞有種
　　躲在樹林裡頭的感覺。
❼　附生在植物上的蘭花十分適合用廣角的方
　　式表現，因為同時可以看出它附生在何種
　　植物上。

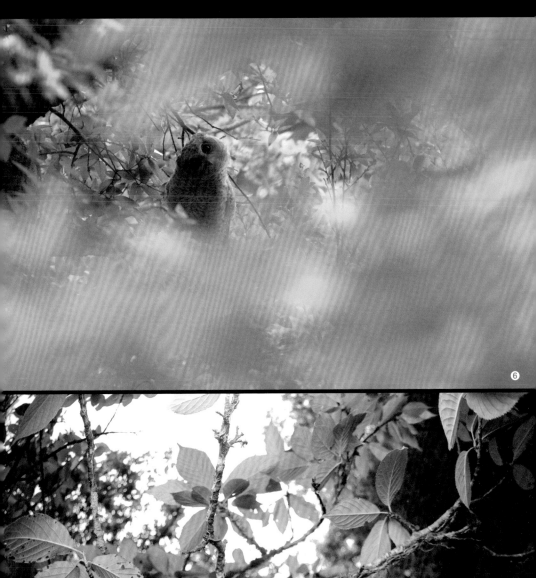

⑥

⑦

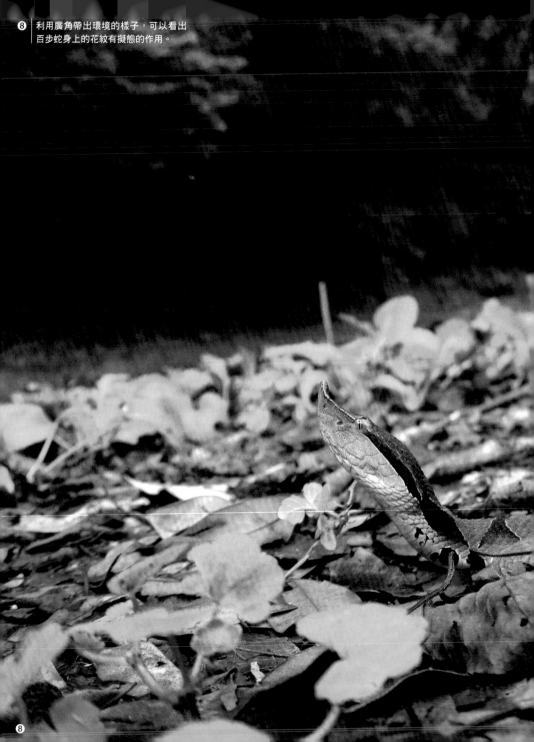

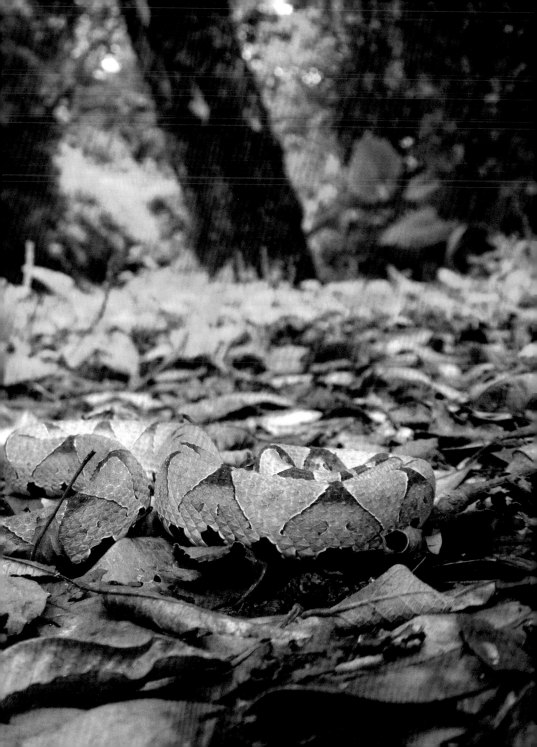

⑨ 拍攝多型高腰蝸牛，利用穩定的井字構圖，畫面就會很耐看。

⑩ 幾乎滿版的特寫，目的就是要表現小毛氈苔的色彩美感。

⑪ 視覺動線故意留在翡翠樹蛙的後方，因為重點在於要留空間給牠們做卵泡。

⑫ 這隻赤尾青竹絲的左側有一塊白色的東西很搶眼，所以利用前方的小草當框架，把它完全遮住了。

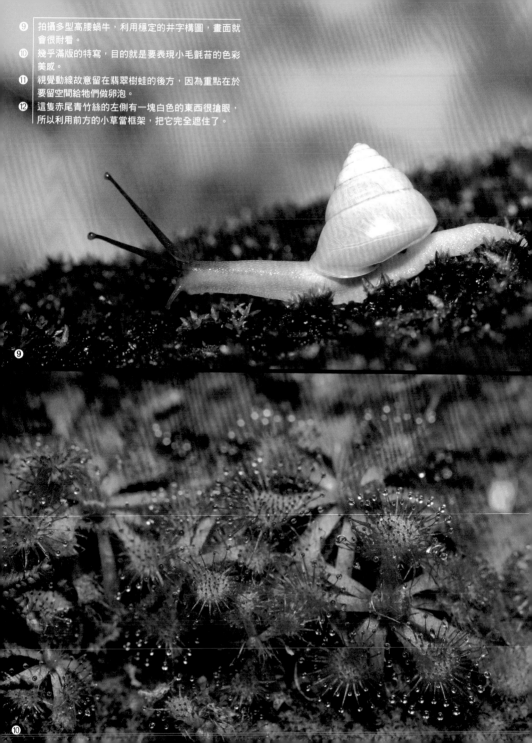

⑨

⑩

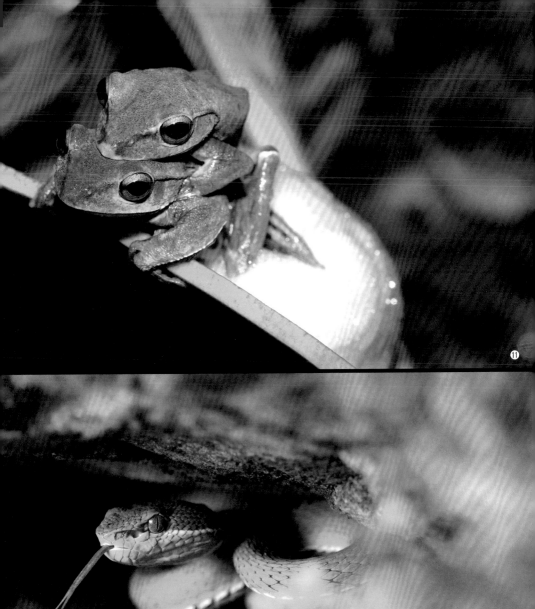

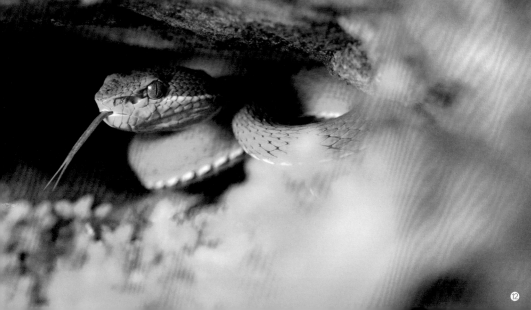

生態攝影的 **拍攝** 思維

　　構圖法則可以讓我們拍攝出來的影像更加分，但法則是死的，腦袋是活的，在決定用什麼構圖之前，我們應該要先想，為什麼我要這樣拍？我想要表現的是什麼？一般來說，我們都會直覺的把目標拍好拍大，將其本身的美表現的淋漓盡致，這樣的作法並沒有錯，只是有時候會很可惜，可能某些有意義的行為，我們沒能把它記錄下來，也或許有一些特徵會因為

❷

拍攝角度的關係，而變得不明顯或是看不見。因此在按下快門之前，多花點時間觀察，除了拍攝美麗畫面之外，也盡量要把特色及特徵都記錄下來，這樣的影像才具有生態的意涵，下面是幾個好玩有趣的例子，這些影像都是在觀察時無意間發現而記錄下來。

你在看我嗎？　圖片❶

這個畫面其實是玳灰蝶（恆春小灰蝶）的假眼，大家都以為蝴蝶翅膀是個平面，其實不盡然如此，有些種類就會像這樣，外緣的部份往外側彎，鱗片的組成像是小眼睛，再加上小尾突，如果不仔細看，還以為是什麼奇怪的生物呢！

不下水的青蛙蛋　圖片❷

下大雨時，中國樹蟾的媽媽會趁著水漲時將蛋沿著潮線黏在壁上，等到隔天水位漸退，原本的蛋就會黏在半空中，等到孵化時牠們才會穿破膠質囊落到水裡，這樣的方法可以避免蛋被天敵吃掉，是非常聰明的作法。

看不見我的大眼睛　圖片❸

有些蛇類身上的花紋雖然很漂亮，不過這些美麗的花紋對牠們來說都是有意義的，高砂蛇身上的黑色斑紋，巧妙的將眼睛隱藏起來，再加上整顆眼珠子黑亮亮的，不仔細看還真的找不到牠的眼睛在那裡，每當牠們遇到危機時，這些具有保護色的線條可以讓天敵一時摸不著頭緒。

大自然的清道夫　圖片❹

我想大部分的人都知道糞金龜會推糞球，但我曾經思考過一個問題，就是牠們如何把糞便弄的圓滾滾？後來觀察才發現，原來牠們在野外循著氣味找到糞便之後，會迅速用六肢抱著便便，接著挖下一球糞便，然後開始滾動它，滾動的過程會黏上一些碎屑，這時也開始形塑，慢慢的就會變成一顆完整的圓球了，原本很簡單的答案，在還沒觀察前卻被我想的很複雜呢！

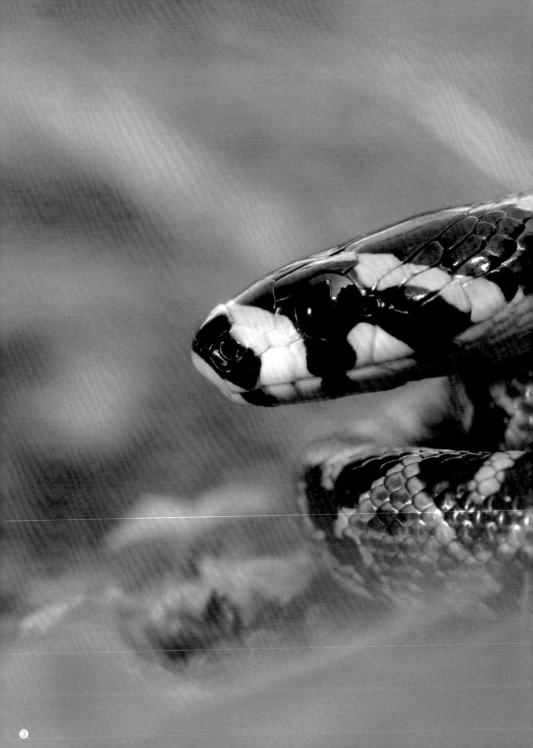

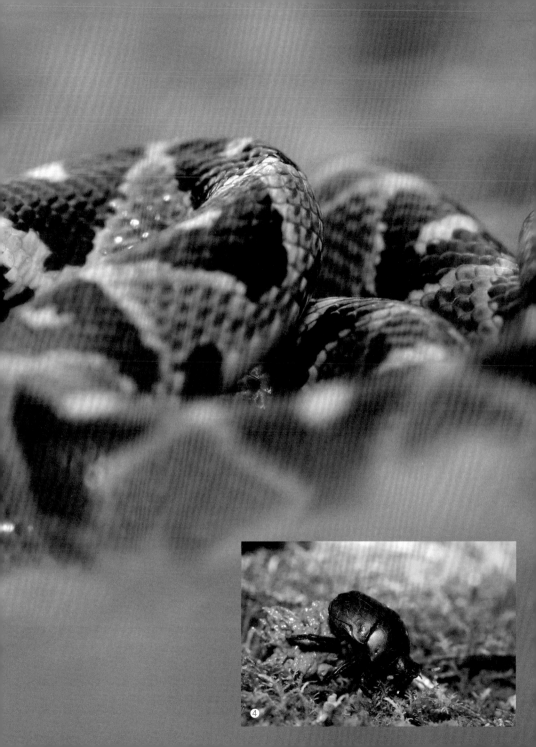

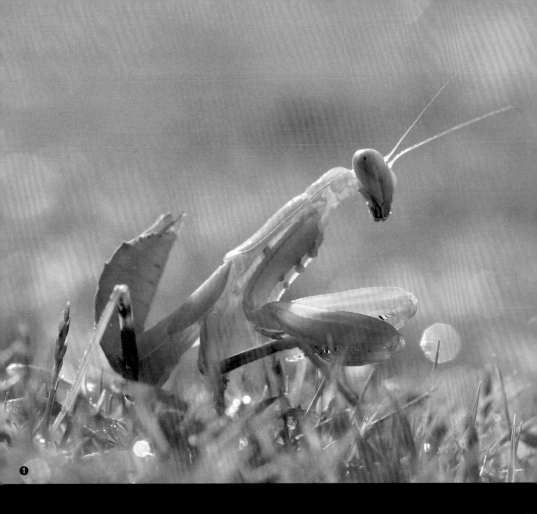

❶

生態攝影的 光影表現

　　當我們按下快門時，相機開始「曝光」，將光線中反射出來的色彩通通記錄在影像裡頭，如果沒有光線，我們就只會得到一片黑的影像，所以說光影是攝影的顏料，沒有光影就無法在影像裡頭作畫。由此可知，如果我們能夠對光線有更多的了解，對於攝影的能力也會更上一層樓。

　　每天清晨，太陽從東邊升起，正中午時太陽會出現在我們正上方，等

到黃昏之後，太陽又會從西邊落下，這是我們一天之中會出現的光影變化。光線無時無刻都在轉變位置，所以生態攝影大致上可以簡化為順光及逆光，當我們要拍攝一隻昆蟲，太陽光在我們的後方，這時候就是順光，此時昆蟲身上的色彩表現會是最漂亮的，用相機隨意拍也可以得到很不錯的色彩，但太陽光如果出現在我們的前方，這時候就稱為逆光，在逆光下昆蟲面對相機的方向因為沒有陽光照射，色彩的表現就會變得非常黯淡，此時曝光會變得難以掌握，如果沒有一點攝影基礎，遇到這樣的狀況幾乎都是無解。

了解光線的特質，以後我們在進行拍攝前，記得要先觀察一下光線的方向，盡量以順光的角度來拍攝，只是生態攝影不可控制的因素太多了，除了光線之外，有時地形上的限制也無法解決，例如樹上的鳥兒、岩壁上的植物、池塘邊的蜻蜓等，有太多情況是拍攝的位置根本無法改變，這時就只能試著跟逆光拼拼看。其實最簡單的方法就是前面章節提到的曝光補償，透過EV值的調整，強制將逆光的主體曝光調到正常，控制得宜的話，有時會拍出透光的感覺，效果反而滿不錯的，例如植物或者淺色系的蝴蝶都很適合用這樣的方法，但如果是深色系或者身體無法透光的物種，曝光補償可能會讓顏色變得很奇怪，在這

樣的情況下，我們就必須使用閃光燈來解決了。

閃燈其實是一門大學問，市面上甚至有專書討論閃光燈的設定及使用，理論的部分就先不談了，但用閃光燈的觀念如果正確，其實自動閃燈也會有不錯的效果。首先，使用閃燈的第一個感覺通常都覺得拍出來的光

❶ 攝影的技術要精進，就要學著用光線來作畫，自然可以拍出讓人眼睛一亮的作品。
❷ 可以比較一下順光跟逆光的顏色差異，逆光拍攝，再用閃光燈補光的顏色看起來會稍微暗沉。

順光 ❷

逆光 ❷

③

線很不自然，這其實很正常，因為閃燈發出光線的位置，是跟相機同一個方向，跟我們日常生活由上而下的光線方向並不相同，所以拍攝出來的光線質感會讓我們覺得不習慣。要解決這個問題，可以從幾個方向來著手，如果是使用單眼相機的外接閃燈，可以透過離機的方式來操作，讓閃燈的方向是從上往下，然後閃燈的位置盡量離拍攝的主體遠一點，讓光線因為

距離遠的關係而自然擴散。如果只是使用一般的小相機，可以拿張衛生紙擋在閃燈前面，讓光線透過紙張自然擴散。再來則是操作相機的部分，盡量以大光圈及高ISO的設定來拍攝，讓影像盡量以自然的光線為基礎，不足的部分再交由閃燈來補光，因為有環境的光線曝光，此時閃燈的光線自然也會減弱一些，兩種光線混合之下，看來就會比直接閃光自然的多。

③　順光有順光的質感，但逆光也有逆光的美感，充分利用光影的表現在攝影裡是一門大學問。

④　用手機來拍攝，在順光的狀況下色彩才是最漂亮的。

⑤　彩豔吉丁蟲身上特殊的色彩，要在順光的條件下才會顯現出來，單純用閃燈的話，顏色就會變得很暗沉。

⑥　維持光線由上往下的邏輯性，閃燈打出來的光線也可以很接近陽光的質感。

④

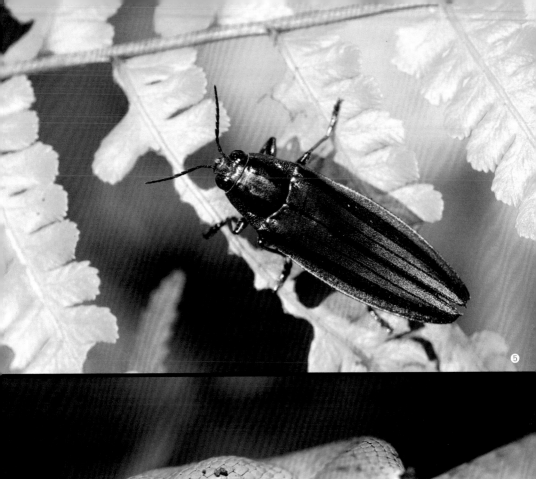

⑤

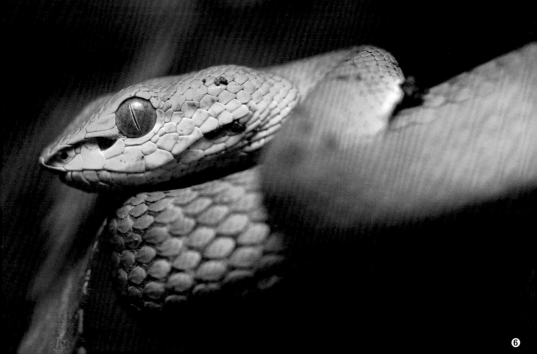

⑥

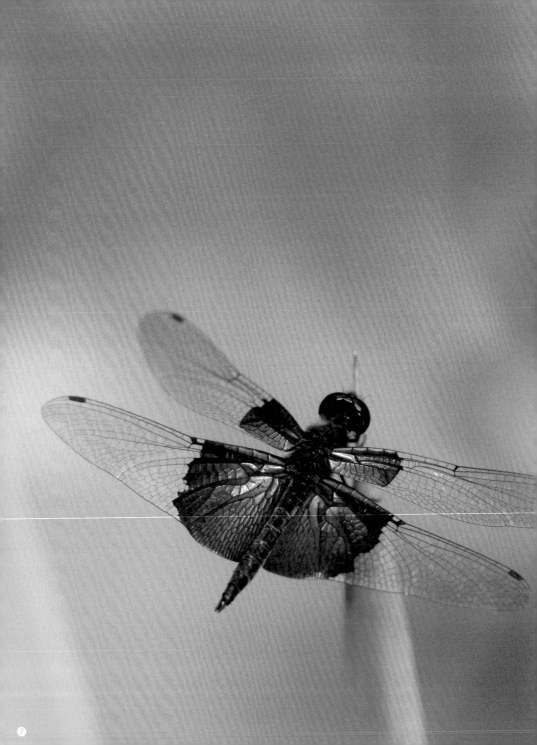

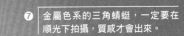

❼ 金屬色系的三角蜻蜓，一定要在
順光下拍攝，質感才會出來。

⑧ 自然的陽光比起閃光燈直接打的角度，蝴蝶身上多出來的陰影，讓牠看起來比較立體。

⑨ 朗灰蝶（白小灰蝶）剛好停棲在陽光灑落的葉子上，身上的光影非常漂亮，但想要保留透光的質感，閃光燈就不能補太強，好的光線是可遇不可求，但是遇到就要好好把握。

⑩ 在陰暗的林道裡，直接用閃光燈來補光，看起來的質感就會比較平淡，但不這樣拍，幾乎也沒有其他的辦法。

⑪ 遇到逆光的狀況，淺色系的蝴蝶拍起來就有種發光的感覺。

⑧

⑨

⑩

⑪

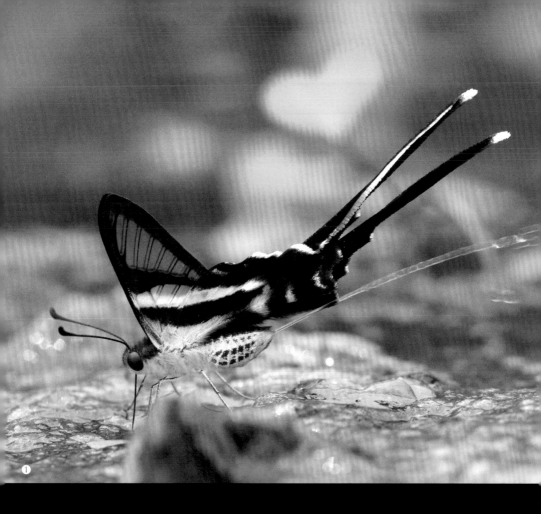

①

請給生態攝影師多一點鼓勵

　　小時候看電視節目，生態講師帶著主持人上山下海，對於各種生物也如數家珍，當時好嚮往這樣的生活，如果真的能夠在大自然裡工作，豈不是人生最幸福的事？後來從一些科普書籍開始出發，我學著開始採集昆蟲，做昆蟲標本，當時只覺得炎熱的天氣實在惱人，但是整個過程都是樂在其中。後來我開始學著用相機代替採集，才發現一張張美麗的照片背後

花費的努力真的很辛苦，記得以前為了拍攝台灣寬尾鳳蝶的生態照片，我在溪谷不斷的上溯，就是為了找到合適的地點，在沒有遮蔽的溪谷接受太陽的試煉，口渴了沒水喝只好直接生飲溪水，最後依然沒有任何收穫，整整花費四年的苦心，才得到一張自己滿意的照片。

夏天為了拍攝諸羅樹蛙鳴叫的照片，被小黑蚊瘋狂叮咬卻又不能動，只好穿著外套繼續等待，汗滴像是雨水般落下也只能忍耐；在無比潮濕的環境翻著石頭，一個不注意，螞蝗就上身，同時還要忍受雨鞋進水後的濕熱難耐；也曾經歷在林道裡頭被暴雨追著跑，渾身上下都濕透了；有時在溪的對岸看到想拍攝的蝴蝶，乾脆把上衣及褲子脫掉只剩下四角褲，拎著相機就直接渡河；跌倒、腳扭到，甚至相機淋雨淋到故障了，或是高山的紫外線把臉曬的紅通通，肩膀的皮膚也一天到晚曬脫皮，今年還因為等待蝴蝶，等到自己中暑躺了四天。類似的狀況非常多，許多拍攝生態的朋友都不乏上述的經驗，真的點滴在心頭。

這麼辛苦幹嘛拍？其實就是一股傻勁跟熱情，還有喜愛大自然的一顆

❶ 到香港有一部份的原因是想要拍攝燕鳳蝶，為了等待牠噴水的時刻，我只能一直趴在那邊。

❷ 等待的過程真的很煎熬，還要飽受烈日的曝曬。

❸

❸

心，或是單純的打發時間也好，至少
我們不排斥親近山林，這些影像之於
我的意義，除了是生態紀錄，同時我
也想藉著這個機會告訴大家，大自然
有許多寶藏等著我們去發掘，有很多
美麗的生命等著我們去認識親近，牠
（它）們沒有聲音，也許在我們的漠
視之下，某天就從地球上悄悄消失不
見，只有大家更加重視，對生態保育
有共識，美好的生態才能永續長存。

如今數位影像發達的年代，越來
越多人拿著相機走進山林，不過這樣
的熱潮其實是兩面刃，好的是大家開
始重視生態保育，壞的是人一多不免
會對生態造成干擾，也可能為了拍攝
美麗的影像而做出傷害生態的事。我

❸ 想拍生態攝影，第一件事就是不能怕髒。
❹ 怕衣服會髒掉麻煩，畢竟人不在台灣，不得
　已只好脫掉上衣來拍攝。（黃微媄提供）
❺ 溪水很混濁，不過為了拍攝，只好穿著短褲
　就下去了。（陳柏州提供）

知道要拍攝特別的物種很辛苦，所以餵食、捕捉、攀折樹枝花草等方式就會開始出現，這類型的照片只能稱之為沙龍攝影，因為它完全不具有生態的意涵。如果可以的話，我希望大家都能夠在盡量不干擾生物或是不影響生物行為的前提下，來進行生態攝影的拍攝工作，並且秉持著求真求實的精神，將生態最美好的面向完整記錄下來。

❻　第二件事就是要有柔軟的筋骨！
❼　第三件事就是不怕蚊蟲的叮咬，堅持地拍下去。
❽　躺在沙地上是要幹嘛？
❾　原來是為了沙地上的蟋蟀。
❿　為了這張諸羅樹蛙的照片，我不知道捐了多少血給小黑蚊。

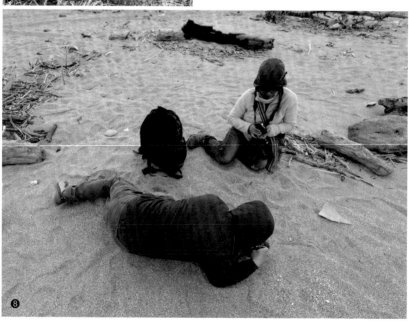

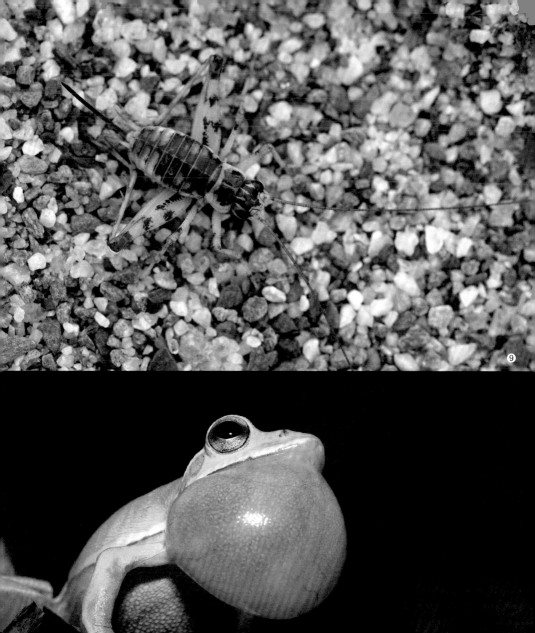

⑨

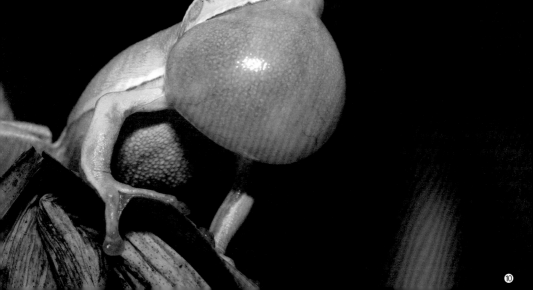

⑩

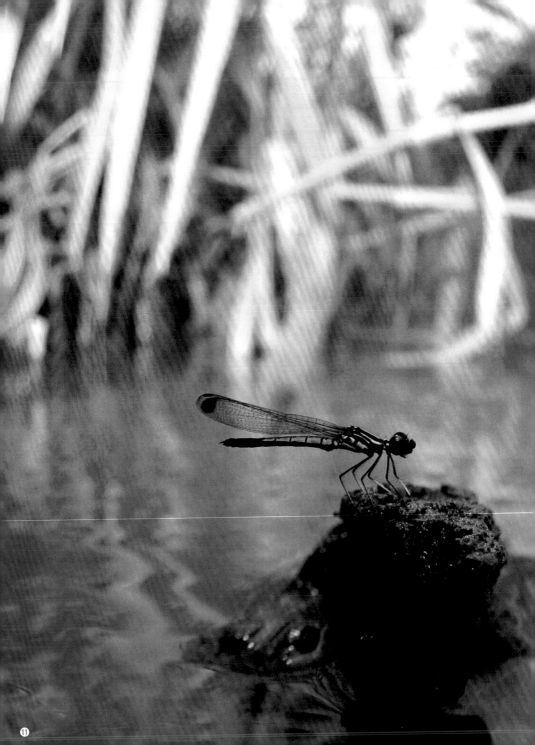

⑪ 一定要下到有如水溝的溪邊，才有機會拍到美麗的脊紋鼓蟌。

大樹自然放大鏡系列之16 **自然老師沒教的事4—課堂沒教的生態攝影**
The Self-contained Course of Nature Photography

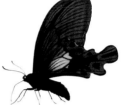

◎出版者／遠見天下文化出版股份有限公司
◎創辦人／高希均、王力行
◎遠見‧天下文化‧事業群 董事長／高希均
◎事業群發行人／CEO／王力行
◎版權部協理／張紫蘭
◎法律顧問／理律法律事務所陳長文律師
◎著作權顧問／魏啟翔律師
◎社址／台北市104松江路93巷1號2樓
◎讀者服務專線／（02）2662-0012 傳真／（02）2662-0007；2662-0009
◎電子信箱／cwpc@cwgv.com.tw
◎直接郵撥帳號／1326703-6號 遠見天下文化出版股份有限公司

◎撰文／施信鋒
◎攝影／施信鋒
◎大樹書系總策劃／張蕙芬
◎總編輯／張蕙芬
◎美術設計／連紫吟‧曹任華

◎製版廠／黃立彩印工作室
◎印刷廠／立龍彩色印刷股份有限公司
◎裝訂廠／源太裝訂股份有限公司
◎登記證／局版台業字第2517號
◎總經銷／大和書報圖書股份有限公司 電話／（02）8990-2588
◎出版日期／2014年7月30日第一版
　　　　　　2014年10月10日第一版第2次印行
◎ISBN: 978-986-320-516-6
◎書號：BT4016 ◎定價／550元

國家圖書館出版品預行編目資料

自然老師沒教的事. 4, 課堂沒教的生態攝影 / 施信鋒著.
－－ 第一版. －－ 臺北市：遠見天下文化, 2014.07
　　面； 公分. －－ (大樹自然放大鏡系列；16)
ISBN 978-986-320-516-6 (精裝)

1.生態攝影

950　　　　　　　　　　　　　　103013190

BOOKZONE 天下文化書坊　http://www.bookzone.com.tw

The Self-contained Course of Nature Photography